高等院校艺术设计类系列教材

壁画设计（微课版）

肖英隽　郑　方　主　编
卢艳平　副主编

清华大学出版社
北京

内 容 简 介

本书以艺术设计的职业能力培养为核心,注重艺术与技术的统一、感性和理性的融会、理论与实践的结合。在艺术设计的过程中,利用线条与色彩对壁画进行多层面、多角度的组合配置设计。本书共分为五章,主要内容包括壁画概述、壁画的空间表现与构图、壁画的主题创意与设计素材、壁画的色彩与风格特征、壁画的制作与技法表现。本书重视艺术理论及技法历练,借助联想等方法启迪构思,开拓学生的设计思维和应用实践能力,为专业设计提供更多的方法和途径。

本书既可以作为艺术设计专业的教材,也可供相关从业者和艺术人士参考。

本书封面贴有清华大学出版社防伪标签,无标签者不得销售。
版权所有,侵权必究。举报:010-62782989,beiqinquan@tup.tsinghua.edu.cn。

图书在版编目(CIP)数据

壁画设计:微课版/肖英隽,郑方主编. —北京:清华大学出版社,2024.4
高等院校艺术设计类系列教材
ISBN 978-7-302-65875-7

Ⅰ.①壁… Ⅱ.①肖… ②郑… Ⅲ.①壁画—绘画技法—高等学校—教材 Ⅳ.①J218.6

中国国家版本馆CIP数据核字(2024)第064883号

责任编辑: 孙晓红
封面设计: 杨玉兰
责任校对: 徐彩虹
责任印制: 曹婉颖
出版发行: 清华大学出版社
 网　　址: https://www.tup.com.cn, https://www.wqxuetang.com
 地　　址: 北京清华大学学研大厦A座　　**邮　编:** 100084
 社 总 机: 010-83470000　　**邮　购:** 010-62786544
 投稿与读者服务: 010-62776969, c-service@tup.tsinghua.edu.cn
 质量反馈: 010-62772015, zhiliang@tup.tsinghua.edu.cn
 课件下载: https://www.tup.com.cn, 010-62791865
印 装 者: 三河市龙大印装有限公司
经　　销: 全国新华书店
开　　本: 190mm×260mm　　**印　张:** 8.5　　**字　数:** 204千字
版　　次: 2024年4月第1版　　**印　次:** 2024年4月第1次印刷
定　　价: 48.00元

产品编号:093450-01

Preface 前言

随着时代的变迁，壁画艺术的应用领域在不断地扩展，飞机场、地铁站、建筑的外墙，以及宾馆酒店等室内空间布置都是壁画艺术的展示场所。壁画艺术具有社会功能和审美功能，其主题要融入不同的风格情境，要起到装饰与改善环境的作用。

壁画设计作为高校艺术设计专业重要的基础课程之一，也是一门实践性极强的课程，是相关从业、就业者所必须掌握的基本理论知识与技能。我们根据多年教学的实践经验，努力使壁画设计教育与现代设计的观念相结合，希望通过对壁画发展的深入剖析，使壁画艺术与民族文化得以更好地传承。通过学习和欣赏古代壁画高超的艺术表现手法和技巧，以及独特鲜明的民族艺术风格，掌握壁画历史，了解各种绘画技法的步骤，培养学生正确的审美观念，提高鉴赏艺术美的能力、创造能力和技法表现能力，丰富绘画知识。

本书对壁画理论进行了系统性的阐述，并对实践教学的理论进行了指导、归纳与总结，融入了最新的实践教学理念，力求紧跟时代的脚步；内容丰富，通俗易懂，生动有趣。本书共分为五章，以培养读者审美及应用能力为主旨，以大量的经典巨作及学生独创作品为案例，用生动简洁的语言一案一析，使学生能在较短的时间内全面提高壁画设计的创作水平，开拓学生的设计思维，激发学生的创作灵感与艺术表现能力，为学生将来应对职场的挑战打下良好的基础。

作者总结以往课程的经验，从课堂教学的角度入手，深入剖析了一些精彩案例的独特创意、设计方法及表现手段，强调对新材料的重新认识与利用，并在参考大量国内外同类书籍的基础上撰写了这本壁画设计教材，希望能给高等艺术教育的教学带来一点新意。

本书属于2023年天津市普通高等学校本科教学改革与质量建设研究计划项目（项目编号A231366001）：《产业需求为导向的艺术设计类专业人才培养模式改革与实践》的项目研究成果。

本书由肖英隽和郑方担任主编，卢艳平担任副主编。本书具体编写分工如下：肖英隽负责整体框架设计，以及前言、第二章、第三章的编写；郑方负责第一章、第五章的编写；卢艳平负责第四章的编写。参与本书编写的人员还有井溶、于佳立等。

由于作者水平有限，书中难免存在疏漏和不妥之处，敬请广大读者批评、指正。

编　者

Contents 目录

第一章 壁画概述 1

第一节 壁画的起源及发展 2
一、壁画的起源 2
二、壁画的发展 2

第二节 壁画的分类及功能 15
一、按照时间分类 15
二、按照壁画技法分类 16
三、壁画的功能 19

课堂实训及示例 24

第二章 壁画的空间表现与构图 27

第一节 壁画的空间表现 28
一、平面空间表现 28
二、多维时空重组 31

第二节 壁画的构图 34
一、鸟瞰式构图 34
二、层叠式构图 35
三、横构图与竖构图 38

第三节 构图的表现形式 42
一、均衡 42
二、量感 46
三、对比 47

课堂实训及示例 50

第三章 壁画的主题创意与设计素材 51

第一节 壁画的主题构思 52
一、壁画的创意 52
二、主题表现 56

第二节 素材与配景 62
一、人物类为主的壁画 62
二、风景类为主的壁画 63
三、花卉类为主的壁画 66

课堂实训及示例 73

第四章 壁画的色彩与风格特征 75

第一节 壁画的色彩语言 76
一、壁画色彩的主次关系 76
二、色彩对比 76
三、色彩语言的魅力 80
四、画面的色彩调和 85
五、色彩与主题的契合 87

第二节 壁画的风格 91
一、写实风格 91
二、抽象风格 93

课堂实训及示例 100

第五章 壁画的制作与技法表现 101

第一节 湿壁画 102
一、湿壁画的特点 102
二、材料与工具 103
三、湿壁画基底的制作 106
四、湿壁画的绘制程序 107

第二节 丙烯壁画 109
一、丙烯壁画的特点 109
二、丙烯壁画材料与工具 111
三、丙烯壁画绘制方法 112

第三节 重彩壁画 113
一、重彩壁画的结构与画法 114
二、重彩壁画的制作工序及技法
　　表现 116

课堂实训 .. 127

参考文献 .. 128

第一章

壁画概述

学习要点及目标

- 了解中外壁画的起源。
- 理解壁画的概念和意义。
- 掌握壁画的种类和功能。

本章微课视频

第一节 壁画的起源及发展

人类早期的艺术活动是从古代洞穴岩画开始的，如我国的贺兰山岩画、法国的拉斯科洞窟壁画等。

一、壁画的起源

根据相关考古资料显示，在欧洲、亚洲、大洋洲、非洲都有壁画的存在，其中最早的壁画可以追溯到史前时期，距今约有2万余年。现存史前遗迹大致可分为洞窟壁画和摩崖壁画两种。

这些壁画是先人留下的宝贵财富，值得我们去深入细致地探究。现存的欧洲洞窟壁画遗迹主要集中分布在法国和西班牙，其中以西班牙阿尔塔米拉洞窟壁画和法国拉斯科洞窟壁画最具有代表性。根据记载，第一个发现旧石器时代洞窟壁画的是一位小女孩，小女孩跟随她的父亲来到阿尔塔米拉洞窟玩耍，偶然间在一个低矮的洞窟里发现了一些图案，内容主要是猎人和动物们的形象，较多的是野牛（见图1.1）、马、羊、驯鹿、鱼和鸟，散布在洞窟各处。同样巧的是，法国拉斯科洞窟壁画也是由小孩子发现的。1940年，法国西南部道尔多尼州乡村的四个儿童带着狗在追捉野兔。突然狗和野兔都不见了，孩子们这才发现野兔和狗都跑进了一个山洞，他们进入洞里，发现了一个原始人庞大的"画廊"（见图1.2）。这就是与阿尔塔米拉洞窟壁画齐名的法国拉斯科洞窟壁画，它被誉为"史前的卢浮宫"。

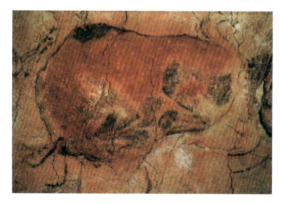

图1.1 西班牙阿尔塔米拉洞窟壁画中的野牛形象

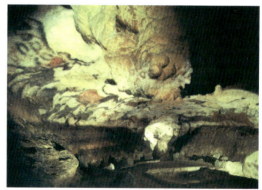

图1.2 法国拉斯科洞窟内景

二、壁画的发展

壁画作为人类最早的绘画形式之一，在记录人类社会进步和引导审美、美化生活方面发挥了重要作用。

（一）中国壁画的发展

中国是具有璀璨历史的壁画大国，为世界壁画艺术研究提供了丰富的遗迹资料。早在新

石器时期就出现了摩崖壁画,除了摩崖壁画外还有很多质朴、生动的岩画,如内蒙古阴山岩画(见图1.3)、云南沧源岩画(见图1.4)等。随着时代的不断发展,壁画逐渐从岩壁转移到了庙宇、宫殿、庭苑、石窟、陵墓等建筑物中。

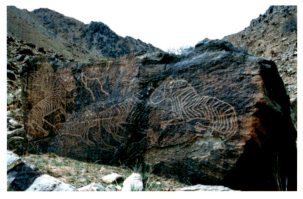
图1.3　内蒙古阴山岩画

图1.4　云南沧源岩画

1. 秦汉时期

秦朝时,被誉为"天下第一宫"的阿房宫,其壁画、壁饰数不胜数。从秦宫的壁画残迹中可以看出有亭台、楼阁、人物、车马及树木等,风格雄健威武,运笔流畅,平涂设色,色料均使用矿物质材料,能够保持很长时间。

汉代厚葬之风盛行,厚葬也促进了壁画的发展。汉代壁画多以画像砖(见图1.5)、画像石(见图1.6)和瓦当的形式出现,题材广阔、数量多且内容丰富,主要用于宫殿、祠堂、墓室和房屋等建筑。汉代壁画一般分为"石刻"和"绘制"两种形式,石刻壁画主要是将选好的上等石料打磨好,然后仔细落稿,再认真雕琢;绘制壁画主要是先用墨线勾画出壁画形象轮廓,再用朱、青、黄等明朗的色泽点缀其中。

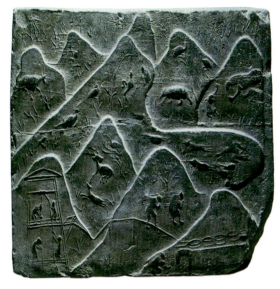
图1.5　制盐画像砖——模印砖雕

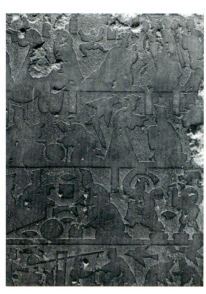
图1.6　武梁祠画像石——前石室正面局部

汉代的壁画内容较为丰富，常见有三种题材：一是以通俗易懂的壁画，阐述教育意义、明辨是非或鉴善劝恶。二是以墓主人生前的日常生活、财富和官阶为主要内容，比如墓主人的出行车驾和楼阁、宴会等。例如，打虎亭汉墓壁画《宴饮百戏图》（见图1.7），这是一幅长度为7.3米、高度为0.7米的巨幅壁画，它生动且逼真地描绘了汉代贵族与众多宾客宴饮并观看舞乐、杂技表演的盛大场景。三是汉朝时期佛教传入中国，加上道教开始兴起，宗教的发展让壁画艺术又有了新的面貌，出现很多表现宗教文化题材的壁画，如汉代时期的东西南北四神、神话故事、飞龙凤凰、日月星辰、山川草木等大量出现在汉代壁画中。

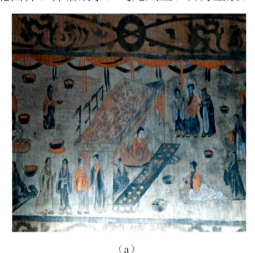 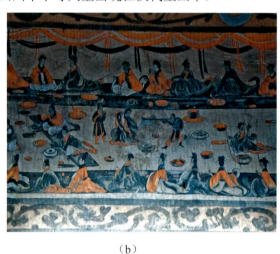

(a) (b)

图1.7 《宴饮百戏图》（局部）

2. 魏晋、南北朝时期

魏晋、南北朝时期的壁画大都出自民间画工之手，风格基本上沿袭了东汉晚期的画风。壁画整体内容和日常生活紧密相连，简朴写实，有宴饮、车马出行、楼阁、农耕、乐舞、狩猎等。从北魏开始，大规模的凿窟建洞逐渐兴起，加上佛教的传入，促进了石窟寺的开凿和兴盛。石窟寺中除了大量的石雕佛像、泥塑佛像以外，就是遍布各个角落的壁画。随着佛教寺院数量的不断增加，壁画艺术也得到了蓬勃的发展。

3. 隋唐时期

隋唐时期经济出现了一段较长时间的稳定繁荣，文化也随之昌盛，佛教更是被推崇。描绘佛经内容或佛传故事的图画越来越多，将佛经中的故事用图画表现出来，又称为"经变""变相""佛经变相"，如图1.8和图1.9所示。供养人的画像也是唐代壁画的重要内容之一。供养人是指为开凿石窟、制作佛像、绘制壁画提供资金、物品或劳力的人。唐朝时期，大部分供养人的画像被绘在壁画的下方，也有在经变画中聆听说法的供养人。唐代是石窟壁画的高峰期，莫高窟、榆林窟以及山西许多唐墓的壁画遗存，都显示出中国古代壁画的风貌与艺术高度。

4. 两宋时期

宋代（含北宋和南宋），壁画步入了一个非常重要的历史时期，画风分裂成两种，一种

是以宫廷风格为主的"院体画",一种是文人雅士推崇的"文人画"。这个时期寺观中也出现了艺术水平较高的壁画作品,其风格多继承唐代遗风,在其之上又有了进一步创新。寺观壁画是中国传统壁画的一个主要类型,主要绘制于道观和佛教寺庙的墙壁上,内容有佛道造像、传说故事、宋代社会风貌,以及耕作、织布等场景。例如,山西省高平市舍利山南麓的开化寺保存的宋代寺观壁画(见图1.10),河北定州净众院塔基地宫壁画(见图1.11)。

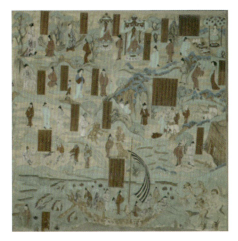

图1.8 《观音就难、现身说法图》

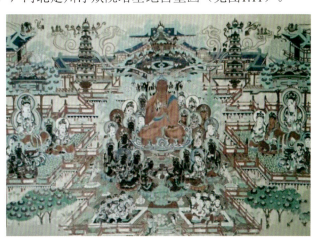

图1.9 《观无量寿经变之说法会》

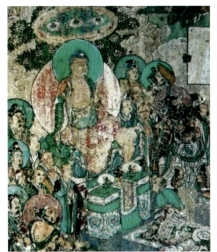

图1.10 《说法图》

图1.11 《涅槃变图》

5. 辽、夏、金时期

辽代,因受汉族的影响,统治者十分重视绘画艺术。壁画内容多以佛、菩萨、四大天王、供养天女等为主,朴实大方。辽代契丹贵族墓流行的主要题材大致有:表现游牧生活的题材,以四时风光为主的题材,宴饮内容、契丹人的狩猎场景等。例如,河北省张家口市宣化区河子乡下八里村发现的辽代张世卿墓壁画(见图1.12)。墓中满饰彩绘壁画,内容丰富,人物众多,壁画内容包括星象图、墓主人出行图、茶道图、散乐图等。西夏时期,壁画

主要绘制在佛教石窟中，集中在瓜州榆林窟和甘肃境内的敦煌莫高窟。壁画以药师佛、千佛、十六罗汉、供养人像、说法图、西方净土变等为主要内容。例如，甘肃敦煌莫高窟第409窟的西夏王妃供养图（见图1.13）和安西榆林第3窟的普贤变（见图1.14）。金代的壁画主要继承了宋代风格，并在其基础上继续发展。金代寺院，几经兵戈，多数废毁，有的则经改建，已非本面，至今壁画遗迹不多。由于金代的戏剧成就较高，所以以杂剧、伎乐为主的壁画题材比较普遍。

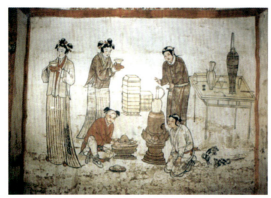 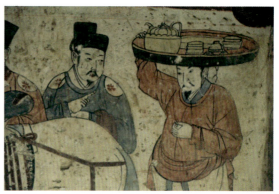

图1.12　张世卿墓壁画（局部）

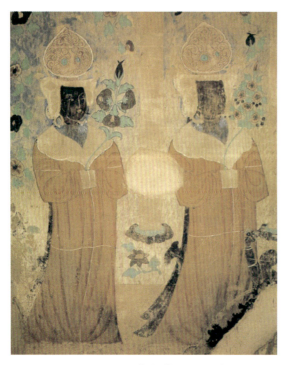 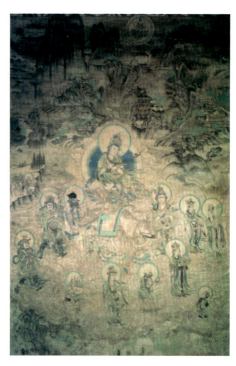

图1.13　《西夏王妃供养图》（局部）　　　图1.14　《普贤变图》局部

辽、夏、金时期的寺庙壁画的作者多为一些优秀的民间画工，所作壁画的题材内容具有一定的乡土气息，反映了当时社会的一些生活情境和社会现象，如井陉柿庄金墓的捣练图壁画（见图1.15）。

图1.15 《捣练图》（局部）

6. 元朝时期

元朝时期，以山西永乐宫壁画、洪洞县广胜寺壁画最具代表性。其中，永乐宫壁画（见图1.16）是我国绘画史上的重要杰作，整幅壁画高度为4.26米，绘有各式人物289个，气势宏大。永乐宫壁画也被称为用线的集大成之作，具有极强的艺术感染力。除了寺观壁画以外，还有墓室壁画，元代墓室壁画主要分为"汉人墓"和"蒙古人墓"，壁画内容大多以生活习俗为主要题材，壁画风格更加雄伟洒脱。

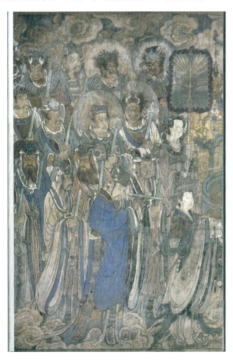

（a） （b）

图1.16 永乐宫壁画（局部）

7. 明朝时期

明朝时期，寺观壁画还比较盛行，但是壁画多由民间画工开设的画铺承接，主要为临摹之作，或者画一些戏曲演出及民间故事，适合广大民众欣赏。在一些大型寺院里，也有制作严谨、精美的壁画出现。例如，坐落在河北省石家庄市的毗卢寺，至今还保留着明代精美的壁画（见图1.17）；位于北京的法海寺壁画（见图1.18）是至今保存最为完整、绘制最精美的壁画作品，其工艺性达到了历代的最高点。

 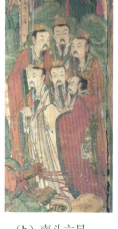 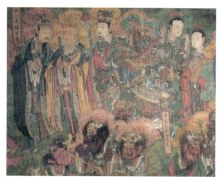

（a）北斗七星　　　　（b）南斗六星　　　　（c）十一大曜等众

图1.17　毗卢寺壁画

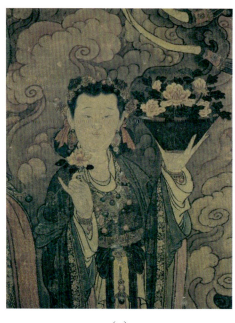 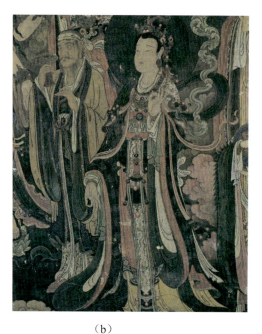

（a）　　　　　　　　　（b）

图1.18　法海寺壁画（局部）

8. 清朝时期

清朝时期，壁画艺术在于继承，而少有发展，但其存在范围之广、工料之多样化却是前代很难相比的。由于清代比较重视建筑物的装饰，因此庙观、宗祠、戏台，以及会馆的墙壁上都绘有大量的壁画作为装饰，壁画的主要题材多以戏曲故事和民间传说为主。例如，太原晋祠关帝庙壁画（见图1.19），绘制于清代，主要是以关公的生平为题材进行的创作，共有80多幅，五彩描绘，据说是中国最早的连环画。

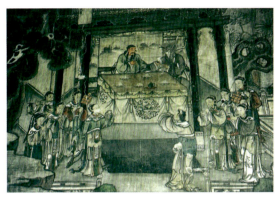 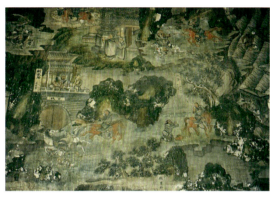

（a）　　　　　　　　　　　　　　　（b）

图1.19　太原晋祠关帝庙壁画（局部）

9. 清朝末年至民国时期

清朝末年至民国时期，时局动荡不安，壁画艺术的发展也受到严重的影响，甚至走入没落，但是壁画艺术并没有消失，仍然以各种各样的形式在民间存在着。

10. 新中国成立后

新中国成立后，对已经衰落的壁画艺术重新重视起来，培养了新一代的壁画专业人才。1979年首都国际机场大型壁画群的问世（见图1.20和图1.21），意味着我国新一代壁画艺术的发展踏上了一个新的台阶，具有划时代意义。此外，新材料、新工艺的运用与实践也带来了许多优秀的壁画作品。例如，陶瓷壁画、铜浮雕壁画、磨漆壁画、新型石刻壁画等，使壁画艺术得到了前所未有的发展。

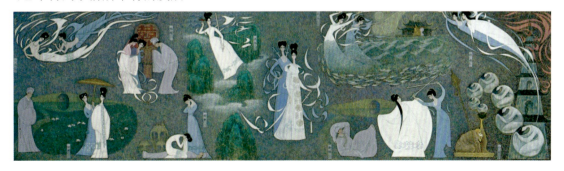

图1.20　首都国际机场壁画《白蛇传》（局部）

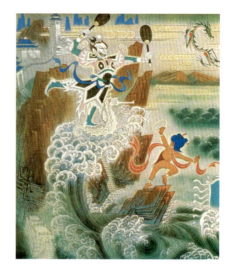

图1.21　首都国际机场壁画《哪吒闹海》（局部）

（二）西方壁画的发展

西方壁画同样历史悠久，尤其是早期的壁画，为人类的艺术发展留下了宝贵的财富。

1. 古埃及时期

在古埃及时期（约公元前3100—前332年，分为古王国时期、中王国时期和新王国时期，也有学者分为早王朝、古王朝、新王朝、晚王国等时期），除了金字塔以外，神庙建筑也是古埃及特有的建筑形式之一。神庙建筑必不可少的就是石柱，石柱的样式和种类很多，在柱身上布满了精美的浮雕。在古埃及，浮雕其实是一种壁刻，它使得壁画得以进一步地发展。古埃及的浮雕（见图1.22）与古埃及壁画（见图1.23），形象生动，人物造型结构严谨，装饰性强。

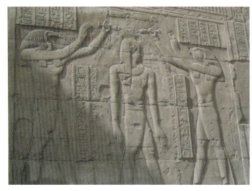

图1.22　古埃及浮雕　　　　　　　　图1.23　古埃及壁画

2. 亚述帝国时代

亚述帝国时代（约公元前2600—前605年，分为古亚述帝国、中亚述帝国、新亚述帝国等时期），雕刻作品数量众多，这一时期的风格集中强调王权的威慑力、神圣性，使得亚述

的浮雕壁画带有明显的纪念碑性质。亚述时期开始使用彩色陶砖装饰墙体，加深了画面的整体华丽感，例如大流士苏撒冬宫外墙的彩陶装饰浮雕《武士》（见图1.24），这是手持长矛的武士行列，色彩鲜艳，运用了沥粉的技巧刻画人物绣袍上的图案。

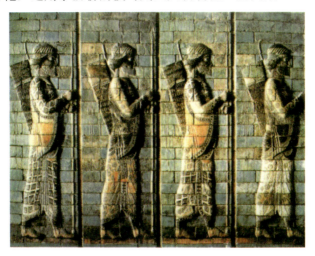

图1.24　大流士苏撒冬宫外墙装饰浮雕《武士》

3．公元前20世纪—公元前12世纪

公元前20世纪至公元前12世纪的爱琴文明，是希腊文明的源泉。在考古中，英国学者亚瑟伊文斯以传说为依据在克里特岛挖掘出了迷宫般结构的、庞大而豪华的宫殿——克诺索斯宫。克诺索斯宫因其迷宫般的结构成为克里特岛上几个宫殿中最著名的宫殿，也给我们留下了一些壁画残片。其中，《斗牛》（见图1.25）是一幅残损严重的壁画，画中描绘的是人与牛共舞的有趣场面：左边第一个姑娘手握牛角，正准备跃上牛背，中间深肤色的人正从牛背上向下翻腾，牛尾部的一个姑娘双手平举，平稳落地，三个动作就像现代体操运动中跳鞍马的连续动作，三人有着美丽的发辫、优美的体形动态和简单的运动装束，而那头巨大的正低头奔跑的公牛则被绘满黄色花纹，整个画面干净利落，形象生动自然。

4．古希腊和古罗马艺术

在艺术史上，古希腊和古罗马艺术奠定了西方艺术的基础。希腊人热爱建筑，特别是神庙这样的建筑，他们借用数学、几何的严谨和雕塑、绘画的优美来追求建筑艺术的至高完美境界。例如，公元前447年在雅典建造的巴底农神庙，是平顶、长方形、四周环绕柱廊的大理石建筑，建在连续的三层阶梯平台上。神庙的雕刻有三个部分：第一部分是三角楣浮雕，内容是雅典娜的诞生和雅典娜与波赛冬争做雅典保护神的故事；第二部分是柱顶间、山墙下的排挡间饰，内容是众神之战和百人之战，此部分损毁严重；最重要的是第三部分，雕刻在圣殿外墙檐壁上方的浮雕，它的位置奇特，人们很难观察到这些精美的浮雕。浮雕的主题是雅典娜女神节上的盛大游行队伍。公元前3世纪，希腊人大量地把经过加工的石块用灰泥黏接拼镶在可冲刷和需要防水的地方，如道路、喷泉、澡堂、神殿的地面和墙面上。为了更丰富、更美观，他们运用了许多不同种类、质感和颜色的材料，如石块、玻璃、金属、陶瓷等，在加工工艺上也越来越细致。

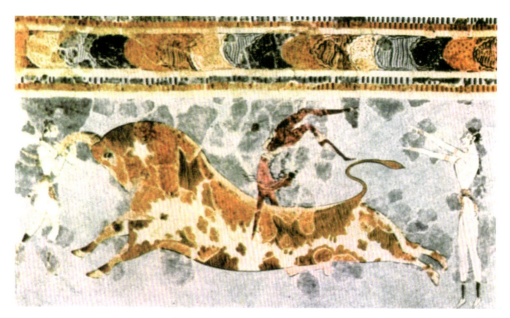

图1.25　希腊克里特岛上的克诺索斯宫壁画《斗牛》

5. 6世纪—14世纪

6世纪到14世纪，西方壁画及装饰艺术通过宗教建筑的推动而得到空前的发展。中世纪的拜占庭式、罗马式和哥特式教堂壁画艺术，以及马赛克和彩色玻璃镶嵌工艺、挂毯工艺等，创造了辉煌的西方宗教壁画艺术。例如，罗马式教堂的圆拱花玻璃窗《基督升天》，如图1.26所示。

6. 15世纪—17世纪

15世纪的欧洲，壁画艺术更倾向于世俗性与绘画性，如拉斐尔的《雅典学院》（见图1.27）。拉斐尔的艺术被后世称为"古典主义"，不仅启发了巴洛克风格，也对17世纪法国的古典学派产生深远影响。17世纪的画家进一步加强了画面空间的纵深度——运用奇妙的光线创造天国的美景，使壁画艺术的绘画技法达到更加丰富、绚丽的地步，从而同当时的建筑、工艺等领域的艺术风格一起被称为"巴洛克"艺术，如图1.28所示。

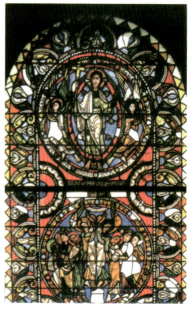

图1.26　《基督升天》花玻璃窗

7. 18世纪

18世纪，洛可可艺术开始兴起，这是产生于法国、遍及欧洲的一种艺术形式或艺术风格，盛行于路易十五统治时期，因而又称作"路易十五式"，该艺术形式具有轻快、风雅、精致、细腻、繁复等特点。洛可可艺术风格被广泛应用在建筑、装潢、绘画、雕塑等艺术领域。例如，法国画家让·安东尼·华多（Jean-Antoine Watteau）绘制的《舟发西苔岛》（见图1.29），画中题材是取自当时的一个歌剧，描写一群贵族男女，幻想有一个无忧无虑的爱

情乐园；德国费斯堡的天顶壁画《圣母与握金翅雀的圣婴》（见图1.30）充分体现了洛可可艺术的优雅。

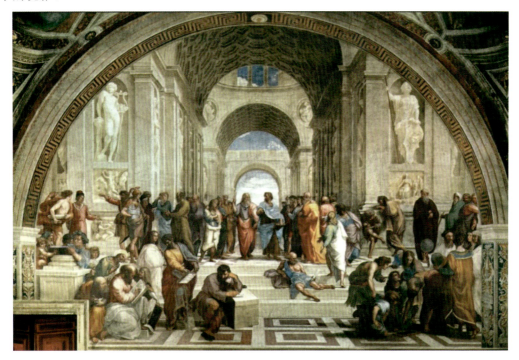

图1.27　拉菲尔的《雅典学院》

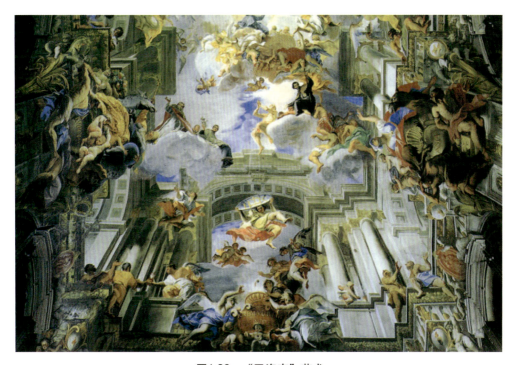

图1.28　"巴洛克"艺术

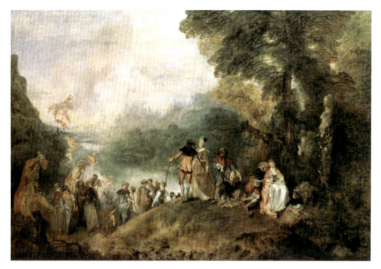 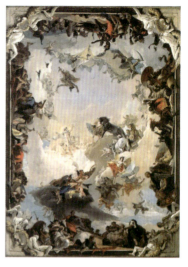

图1.29 《舟发西苔岛》　　　　　　　　　　图1.30 《圣母与握金翅雀的圣婴》

8.19世纪—20世纪

进入19世纪，人类社会的发展使艺术逐渐弱化了为宗教服务和为帝王御用的职能，艺术开始走出了教堂与宫廷，壁画艺术也逐渐走向综合发展的阶段。西方的建筑家、艺术家们开始探索壁画艺术在现代生活环境中的地位，他们脱离陈腐的绘画模式，积极探索符合时代的形式语言，使壁画创作朝着风格化和装饰化的方向发展。进入20世纪以后，现代主义、立体主义、表现主义、抽象表现派、达达主义、野兽派、新艺术运动、包豪斯派、装饰艺术运动、波普艺术、未来主义、超现实主义、极简主义、后现代主义等艺术流派兴起，使壁画艺术的风格异彩纷呈，以马蒂斯（作品见图1.31和图1.32）、毕加索（作品见图1.33和图1.34）、马克·夏加尔（作品见图1.35和图1.36）、米罗、克利等为代表的艺术大师们给壁画艺术创作带来了勃勃生机。

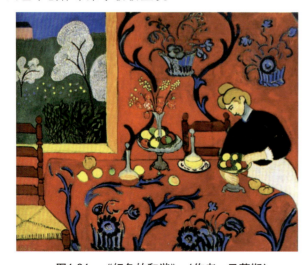 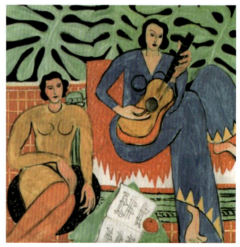

图1.31 《红色的和谐》（作者：马蒂斯）　　　　图1.32 马蒂斯的作品

图1.33 《捕鱼》（作者：毕加索）　　　　图1.34 《海鸥》（作者：毕加索）

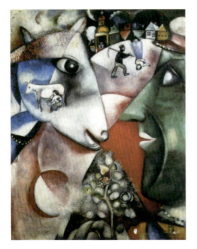
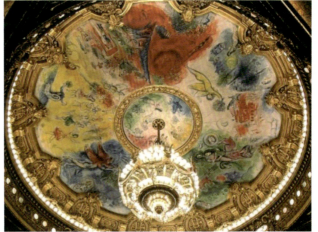

图1.35 《我与村庄》（作者：马克·夏加尔）　　图1.36 马克·夏加尔给巴黎歌剧院画的天顶画

第二节　壁画的分类及功能

壁画是最原始的绘画形式，带有明显的墙壁特征。壁画主要以手绘的方式直接在壁面上完成，包括湿壁画、重彩壁画、蛋彩画、蜡画、油画、丙烯画、壁雕、壁刻、陶瓷壁画、漆画等。

一、按照时间分类

按照时间分类，壁画可以分为古代壁画和现代壁画。

古代壁画和现代壁画在功能上有本质的不同：古代壁画主要服务于宗教、统治阶级，用于宣扬教义，大多绘制于洞窟和寺院之中；而现代壁画作为公共艺术的重要组成部分，是为公共环境或公共空间注入理念、情感和美感的综合性艺术，所以公共性是现代壁画的显著特征。

1. 古代壁画

中国古代壁画按照建筑物类型和用途可分为四种：第一种是石窟壁画，如新疆克孜尔石窟、敦煌石窟中的壁画；第二种是寺观壁画，如山西芮城永乐宫壁画；第三种是墓室壁画，如唐代永泰公主墓中的壁画；第四种是殿堂壁画，只有文献记载，如今已不得见。

西方古代壁画主要分为岩画、墓室壁画、神庙壁画、石窟壁画、教堂壁画、宫殿壁画等。

2. 现代壁画

现代壁画包括以下四种。

（1）手工画。手工画是指通过纯手工的绘画形式，直接画在某种材料上，画完之后将其直接张贴在墙上的画。这种手工画所用的材料分为高档类（有丝绸、金箔等）和普通类（有宣纸、素描纸张等）两种。

（2）墙贴画。墙贴画是指通过电脑作图，再由机器用不同颜色的墨水喷画，组合成图案贴在墙面上的形式。它是现代工业的一种体现，通过机器生产，提高了生产效率。

（3）手绘画。手绘画是画工直接将图案描绘在墙上的画，最具代表性的就是现代的墙绘和墙上涂鸦，他们的做法和前两者有点相似，但是手绘画的载体是墙面，没有通过其他的材料介质。手绘画也是现代建筑墙面装饰的首选之一，尤其在餐厅和饭店里，经常能看到墙绘的身影。

（4）装饰画。装饰画是指通过绘制或者印刷出画心，然后用木条或者木板绷起，或者直接在木板上作画，而后直接挂在墙上的画。

二、按照壁画技法分类

按照壁画技法分类，可分为绘画型和绘画工艺型。

1. 绘画型

绘画型是指以绘画手段（尤其是手绘方法）直接在壁面上完成作品。绘画型又可做如下分类。

（1）干壁画：在经过粗泥、细泥、石灰浆处理后的干燥墙面上绘制。

（2）湿壁画：基底半干时，以清石灰水调和颜料绘制，须一次完成，难度较大。

（3）重彩壁画：以矿物颜料为主，调和动物胶或植物胶绘制在墙面或洞窟中的壁画，颜色可长久保存，不易变色。

（4）蛋彩画：以蛋黄或蛋清为主要调和剂的水溶颜料，在干燥壁面上作画，不透明、易干、有坚硬感。

（5）蜡画：先将蜡与颜料混合并画在木板或石质上，再加热处理。

（6）油画：画于亚麻布或木板上的一种壁画形式。

（7）丙烯画：主要是以丙烯酸为主要调和剂来作画，它的特点是快干、无光泽，是现代壁画常用的方法之一。

以上画法有时混用，或与工艺制作、浮雕结合。

2. 绘画工艺型

绘画工艺型主要是以不同工艺、不同的材料来完成最后效果的壁画。传统的工艺类壁画包括彩色玻璃镶嵌画（见图1.37）、湿壁画（见图1.38）、重彩壁画、陶瓷浮雕壁画（见图1.39）、马赛克镶嵌壁画（见图1.40）、漆画（见图1.41）、高温釉下彩陶板壁画、低温釉上和釉中彩瓷板壁画等。随着社会的不断发展，新材料及新工艺的不断产生，为壁画的工艺形式和制作手段提供了更加多样的选择。现代壁画主要包括珐琅彩掐丝镶嵌壁画、玻璃喷砂壁画、金属工艺壁画（见图1.42）、木材壁画（见图1.43）、石材浮雕壁画（见图1.44）、丙烯壁画（见图1.45）、印染壁画、蜡染壁画、人造彩石镶嵌壁画等。

图1.37　彩色玻璃镶嵌画

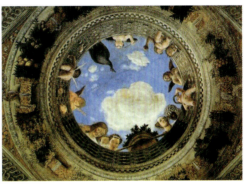

图1.38　贡扎加宫天顶画——湿壁画

（a）

（b）

图1.39　陶瓷浮雕壁画《九龙壁》（局部）

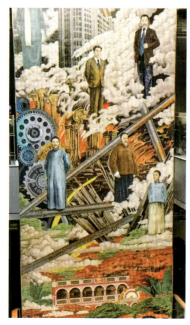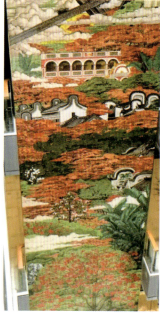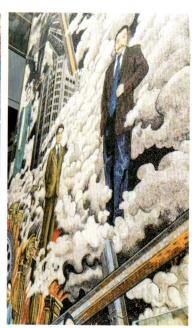

图1.40　马赛克镶嵌壁画《香山星座》（局部）

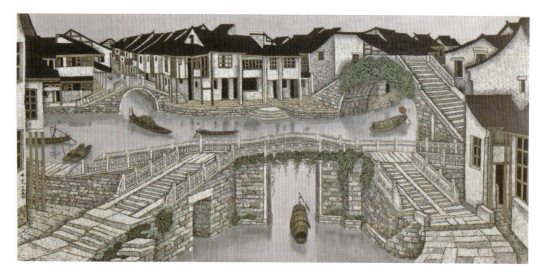

图1.41　漆画《江南春色》

图1.42　金属工艺壁画　　　　　　　图1.43　木材壁画

图1.44 石材浮雕壁画

图1.45 丙烯壁画

三、壁画的功能

壁画的功能体现在特定的建筑空间或环境中,并服从于建筑空间或环境的使用功能。壁画设计能对建筑空间起到特有的点缀和装饰作用,活跃并丰富了空间环境的艺术气氛。另外还可以使空间敞开、闭合、延伸或扩大,弥补建筑的缺憾,使建筑设计更加完善,使人们产生稳定、庄严、舒适、热闹、安静、愉悦、温暖或凉爽等心理感觉,甚至还具有流动空间导向、强化建筑空间使用的功能,从视觉到心理给公众提供精神享受。

壁画的功能主要有以下几点。

1.纪念性

纪念性壁画主要是以纪念某一历史事件或杰出人物、某种成就或目标等作为壁画主题。纪念性壁画大多是以历史题材、人物形象为主体,故事情节作为辅助与铺垫,宣传业绩、纪念名人、引导大众积极健康地追求高尚,弘扬时代精神,进行宣传教育为目的。纪念性壁画的表现形式有三种:第一种以自然景观环境为依托;第二种独立于建筑之外甚至自成一体;第三种以建筑景观环境为依托,从属于建筑类型、空间、结构,服从整栋建筑功能,如英雄陵园、纪念堂、公共场所的"文化墙"壁画、历史题材的全景壁画、纪念碑式壁画等均属于此类。图1.46为雕塑家滑田友创作的《五四运动》壁画。

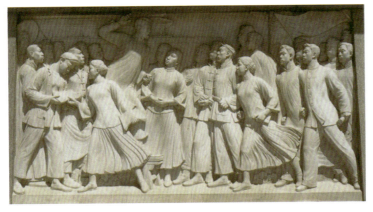
图1.46 《五四运动》(作者:滑田友)

2. 宣传性

宣传性壁画是对某种共同的观念或共同关注的事物进行叙述。这类壁画往往负有完成某种具体任务的使命，具有突出主题、信息量大和感召力强的特点，是向社会公众宣传某种思想的重要媒介，具有一定的社会功能，如图1.47所示。

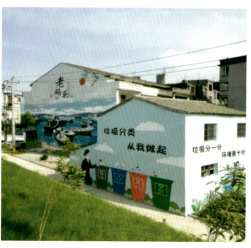

图1.47　浙江省平阳县麻步镇的民居外立面上关于垃圾分类的壁画彩绘

点评：浙江省平阳县麻步镇的民居外立面上关于垃圾分类的壁画彩绘，使一面面外墙成为了"垃圾分类"宣传的亮丽景色。这种彩绘墙生动形象，使每个居民都能更直观地了解"垃圾分类"的优点，从而带动整个镇区的"垃圾分类"。同时，彩绘墙也让单调的墙体有了新的图案和色彩，而且还普及了垃圾分类知识，绘出了文明新风尚。

3. 装饰性

装饰性壁画是将装饰功能置于首位，对特定建筑、空间进行美化、点缀，衬托主题，使之与周围环境相呼应；强调形式感和装饰性，注重美术语言的应用，较少受到情节和内容的约束，表现形式上更为自由。装饰性壁画在构成形式上具有一定的抽象性，它能从协调建筑环境的角度，对空间环境进行美化与装饰，同时达到醒目和区别环境的目的，又具有一定的使用功能。例如，中国古建筑中设置的影壁墙，一般是把它修建在大门的入口处，作为建筑物的屏障，或设在大门的对面，把人流引向门厅。它起着内外空间过渡的作用，同时也是整个空间序列的开始。

4. 弥补性

弥补性壁画是根据某种需要和体验去掩饰和消除墙面所造成的单调乏味，扩展空间和比例，协调新旧建筑之间的关系，通过有意识的设计来达到空间环境的优化，使不如意的原条件发生转换和得到优性调节。

5. 标记性

标记性壁画是指运用绘画的手法对特定的空间环境进行提示、标记和强化，并赋予它某种主题，作为空间环境中的诱导、指引标记，提供相关的信息，使壁画在某种程度上担负起

一定的定位功能。例如,可以利用天花板、墙面,以及地面的壁画,强化识别功能和意识功能,指引人们更好地去识别空间区域和方向。

6.视觉性

视觉性壁画是指使用较简洁的视觉语言进行表现,追求形式,协调视野,为人们提供美的享受,创造富有吸引力的视觉形式。

7.娱乐性

娱乐性壁画立足于调节生活节奏,唤起人们的注意和兴趣,合理地考虑到各种特点,创造神奇、有趣和富有幽默感的环境,供人们欣赏。

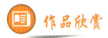

如图1.48和图1.49所示的两幅作品都是以视觉性为主进行的创作。其中,图1.48所示作品把生活在海洋中的生物巧妙地安排在云层之中,与天空中的飞鸽、纸飞机一起在云端翱翔,用色简洁细腻。

图1.49所示作品把日常生活中的猫咪、气球、街巷和门店等通过巧妙的设计安排在一个画面空间里,整个画面色彩柔和、轻快。画面中的街巷设计有一定的纵深感,远处的猫咪被气球带到了半空中,右边建筑的窗户中有小动物们探出头好奇地看向街巷中的小男孩,房檐上还有两只巨型猫咪,整幅画面仿佛是一个童话动物世界,给观赏者带来视觉上的享受。

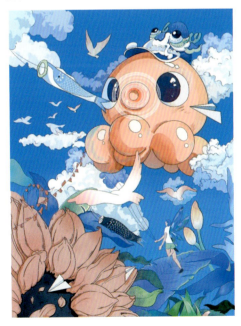

图1.48　学生作品(作者:吕树岩)

图1.49　学生作品(作者:翟珊珊)

如图1.50和图1.51所示的两幅作品都是以视觉性为主进行的创作。其中,图1.50所示作品描绘了一个梦幻般的森林场景,通过夸张的手法把植物、花卉放大。画面中虚实结合,远处

的人物拿着画笔和调色盘在进行绘画；画面中轴线上的人物手里拿着调色盘和颜料桶从桥上走过，仿佛要穿过桥梁去进行"森林绘画"；近处的人物在悠然地吹奏着笛子，左边的青蛙陶醉地在一个硕大的紫色蘑菇上聆听优美的笛声，整个画面充满了奇幻的色彩，仿佛是一场视觉盛宴。

图1.51所示作品描绘了一个奇妙的海底世界，鱼儿和水母游向一扇半开的大门，仿佛要进入一个海底世界的宫殿。大门里有美丽的建筑支柱、阶梯和海底植物，还有盘旋上升的水柱，门里和门外的色调形成了鲜明对比，带给观赏者一定的想象空间。

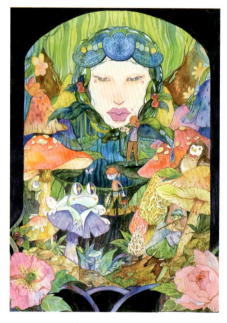

图1.50 学生作品（作者：张怡康）

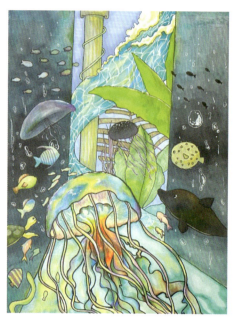

图1.51 学生作品（作者：王茹）

拉斯科洞窟壁画

法国拉斯科洞窟壁画被人们称作"原始人庞大的画廊"（见图1.52），也被誉为"史前的卢浮宫"。其中，一个外形不规则的圆厅最为壮观，圆厅洞顶画有65头大型动物形象，有2~3米长的野马、野牛、鹿；有4头巨大的公牛，最长的有5米以上，真是惊世杰作。

在拉斯科洞窟中的一个井状坑底部一块突出的岩石上，画着一个人类狩猎的场景（见图1.53）。图中的人物很值得注意，其形象被图案化了，长着鸟头或是戴着鸟冠，双手各生长着四个指头，脚下还残留着折断的矛棒，和野牛组合在一起，似乎受了伤的样子。我们从壁画中可以看到戴着鸟冠的变形人可能已经死去，它让我们思绪一下子飞跃到那个为生存而挣扎的时代。有人认为图中人物是伪装成动物的猎人，目的是狩猎时接近猎物，也有人认为是巫师为祈求狩猎的丰收而施行的巫术。学者们认为该画可能是在表现某种观念，或者有某种纪念性目的。

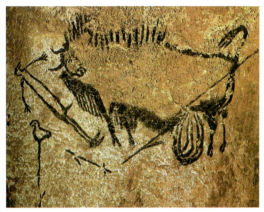

图1.52 拉斯科洞窟内景　　　　图1.53 人类狩猎的场景

永乐宫壁画的线描

永乐宫壁画是元代壁画的经典代表,是我国古代道教壁画发展到最高水平的范例。壁画有画圣吴道子之风韵,其衣纹多采用铁线描的技法,用笔有力度,劲健而流畅。壁画中人物衣带飞舞飘逸,充分发挥了线条的高度表现力。其中,人物服饰的造型、装饰均秉承了唐宋两代的风格特征,色彩丰富,采用重彩勾填;人物服饰的绘制多用描金,庄重肃穆,气势磅礴;人物造型饱满生动,在冠戴、衣襟、熏炉等处采用沥粉贴金技术来突出人物的衣袖图案、璎珞饰物和花钿,如图1.54所示。

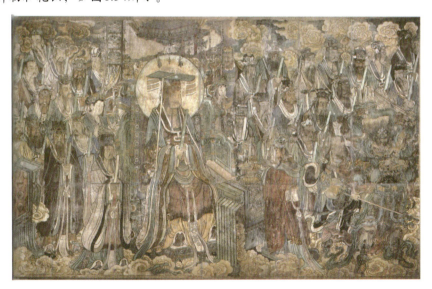

（a）

图1.54　永乐宫壁画

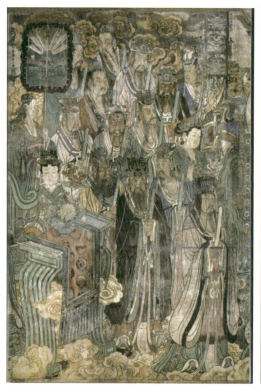
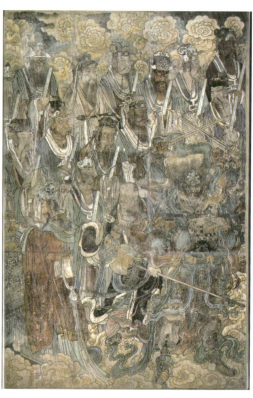

(b) (c)

图1.54 永乐宫壁画（续）

1. 临摹永乐宫壁画局部。
2. 掌握沥粉贴金、重彩设色的表现技法。

图1.55所示作品中的人物为永乐宫壁画中的水星，勾线上色后进行整体的打磨做旧，色调清雅统一，线条流畅，配饰部分采用沥粉贴金的技法，并用高温加热铜箔使其氧化变色，达到华丽且特殊的肌理效果，是一幅优秀的临摹作品。

图1.56所示作品是对永乐宫壁画中的灵芝玉女的临摹作品，色调华丽厚重，以青、黄色为主，用重彩勾填的表现手法再现了永乐宫壁画的内容。

图1.57所示作品是临摹永乐宫壁画中的西王母形象，作品截取了壁画中最精华的部分，做旧的背景很好地衬托出了头冠、头饰和衣领上华丽的金饰，同样采用沥粉贴金的技法，很好地表现出了人物的雍容华贵。

图1.58所示作品临摹的是执扇玉女，在整体的蓝绿色调中，凸显了点缀其间的金色的配饰，适当地打磨做旧保证了画面的完整性，线条的勾勒符合永乐宫壁画铁线描的特征。

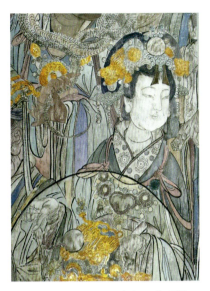
图1.55 学生作品（作者：蒲瑾婧）

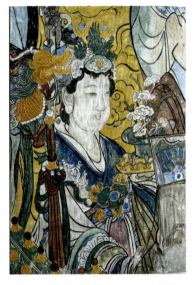
图1.56 学生作品（作者：田思源）

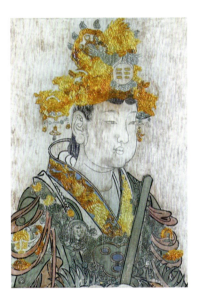
图1.57 学生作品（作者：崔娅婷）

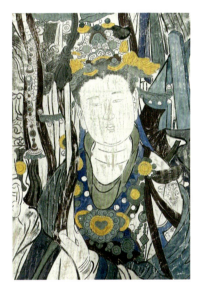
图1.58 学生作品（作者：郭雷）

第二章

壁画的空间表现与构图

学习要点及目标

- 了解设计空间的多样性。
- 掌握壁画的构图规律。
- 培养对壁画的空间表现能力。

本章微课视频

壁画的空间表现可以是自由的、浪漫的、多彩的，它是作者有意识的精神表达。而壁画设计的构图形式则是把控画面的关键。

第一节 壁画的空间表现

在壁画设计过程中，常常会出现非立体或矛盾的透视关系，使画面更具欣赏性。这种画法多是利用平面的局限性及视觉的错觉，绘制出在实际空间中无法存在的形体和色彩。

一、平面空间表现

人们常把物象从三维空间移到二维空间里，追求平视式构图，注重二维空间的表现和主观感受的表达，即画面的平面性和装饰性，如图2.1～图2.6所示。在二维的平面上，通过明度深浅、层次处理等技巧可创造出三维的立体空间效果。人们可以在周围环境的烘托下，淡化立体感，画中的人物、景物一律平视，只选择能代表物象精神风貌的那个视角，因此要特别注意外形边缘的效果，要求形象比较鲜明，采用不重叠的平摆式构图，前后很少遮挡，主体形象与背景有轻重、松紧的变化。二维平视虚幻空间可以通过联想将现实与梦幻连接、主观与客观重叠、真实与虚幻交融，从而表现无边无际的境界。

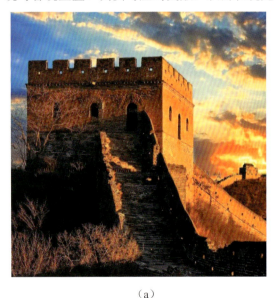

（a）　　　　　　　　　　　　　　（b）

图2.1　长城

点评：图2.1所示作品通过艺术表现手段把长城的特点概括化、理想化了。同理，在装饰作品变形中，物象可不受客观条件、时间、空间及透视的束缚，以浪漫主义的情调、理想化的形象、充满寓意的题材、象征性的艺术手段，使画面更加亮丽。

图2.2 《平静的村庄》(作者：张梦圆)

点评：图2.2所示作品利用近大远小的透视关系，将画面空间推得很远。远山、天空、道路、房屋，给人一种宁静、悠远之感。

图2.3 《夜行》(作者：石雨辰)

点评：图2.3所示作品对景象进行了归纳变形，使其具有很强的装饰性。例如，黑色衬托出前景的空间深度，产生现实与虚幻的交叉的矛盾感，很有吸引力，也起到了稳定画面的作用。画中的人物是正处于青春期的孩子，他们叛逆、孤独、敏感而又真实，他们的身影使得画面的故事性慢慢展开。

图2.4 《编织艺术》（学生作品）

点评：图2.4所示作品利用毛线编织技法平铺式展开画面，追求肌理与立体感，画面色彩对比强烈，有很强的视觉冲击力和表现力。

图2.5 《大美西藏》（学生作品）

点评：图2.5所示作品采用凝重的色彩、富有节奏感的线条，以及多点透视手法，表现了西藏自然景观的美好和纯净。色彩有层次地平涂使得画面简洁、均匀、整齐，有厚重感。

图2.6 《壁画》（作者：丁兆光）

点评： 图2.6所示作品利用远近透视的手法，将少数民族载歌载舞的场景移入画面，烘托了欢快的节日气氛。浪漫的想象力和独特的表现手法使得作品有很强的装饰效果。

二、多维时空重组

多维时空可以将不同的场景、不同时间里的事物组合在一个画面中，它不强调近大远小和物象的真实比例。人们利用散点多维透视表现丰富的内容，更具设计特点。画家在进行创作时，其观察点也不是固定在一个地方，是以不同的角度来表现对象的。其特点是不受焦点透视的限制，也不受时间、地域的限制。它是根据画面需要，移动视点进行观察，把从不同角度看到的东西组织到要表现的画面中。例如，在观赏《清明上河图》（见图2.7）时，我们会感到视线仿佛是在不断移动，这种表现方法能够在咫尺间表现山川、平原的辽阔无垠，也能够使一年四季汇聚一堂。

作品欣赏

图2.8所示作品将不同场景、不同时间发生的事组合在一个画面中。这种构图要注意主次的对应关系，尽量统一色彩的基调，利用散点多维透视表现丰富的内容，更具时代特点。

图2.9和图2.10所示的两幅作品都是将不同的场景拼凑到一个画面中，有意打乱透视的一般规律，制造一种拥挤、满溢的感觉，在眼花缭乱中体验现代快节奏的生活。

图2.11所示作品追求光感，在朦胧缥缈中感受空间的存在。

图2.12所示作品将生活中诸多元素组合在一起，形成矛盾的空间关系，更能够体现画的内涵。

（a）　　　　　　　　　　　　　　（b）

图2.7　《清明上河图》（局部）（作者：张择端）

点评：《清明上河图》反映的是北宋汴梁城内外繁荣昌盛的景象。它以汴河为中心，从远处的郊外一直画到热闹的城市中心。画面视点很矛盾，既看得到桥上的行人，又看得到桥下的船。近处的楼台树木，远处的山川道路尽收眼底。我们可以通过一幅画的视点移动了解到北宋的城市风貌。

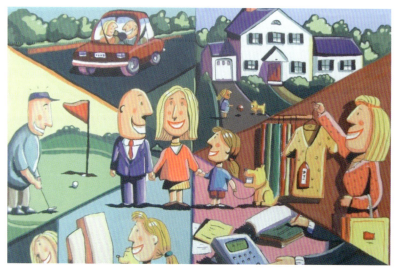

图2.8　《多维空间表现》（学生作品）

图2.9 《眩晕》（作者：叶楠）

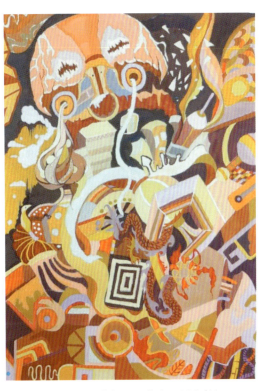
图2.10 《俯视》（作者：司文静）

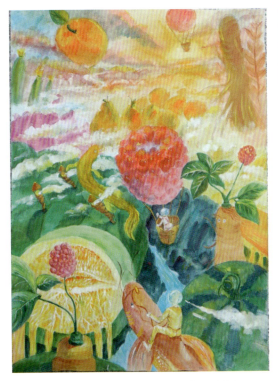
图2.11 《四季花开》（作者：康馨）

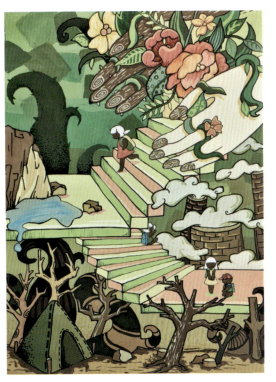
图2.12 《书山》（作者：陈厚彤）

第二节　壁画的构图

　　构图是一个造型艺术术语，即绘画时根据题材和主题思想的要求，把要表现的形象适当地组织起来，构成一个协调的完整的画面。本节主要介绍鸟瞰式构图、层叠式构图、横构图与竖构图。

一、鸟瞰式构图

　　鸟瞰式构图是一种俯视的构图方法，鸟瞰是指飞翔在天空的鸟儿俯瞰大地的视域。我们可想象成在飞机上看下面的景物，它是全面展开的。真的俯视的效果应当是景物的顶部，但在壁画中所表现的形象是正立面，如图2.13和图2.14所示。这样就是从两个视点来表现物体的特征，拓展了题材和内容，使画面更加全面而丰富。

 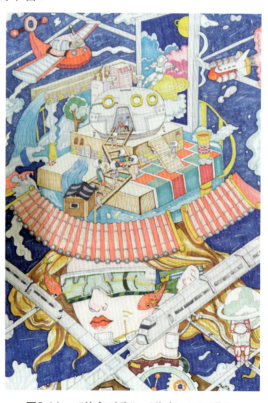

图2.13　《夏》（学生作品）　　　　图2.14　《信息时代》（作者：丁可欣）

　　点评：如图2.13所示，在鸟瞰式透视中，俯视与平视同存在一个画中。画中的人物、景物一律平视，画面清新凝练、含蓄生动，充满了矛盾空间的趣味性。

　　如图2.14所示的作品，构图充满动感，诸多的元素相互交错，描绘出了时代的发展及人们生活的丰富多彩。

作品欣赏

图2.15所示的作品十分有趣，仿佛人们与太空中的宇航员在对视交流，既有仰视的空间，又有俯视的寓意，给人们带来一种科幻的悬疑感。

而图2.16所示的这幅画，以中国古代神兽和建筑为配景，衬托东方女子的美丽。色彩互相映衬，其中，红色表示热情、勇气，蓝色代表宁静、忠诚，黄色则是智慧的象征。

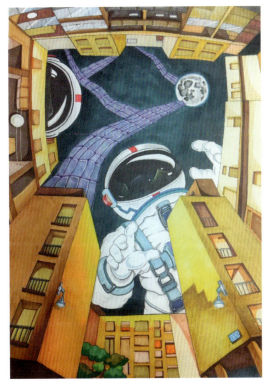

图2.15 《俯视、仰视》（作者：张怡迪）

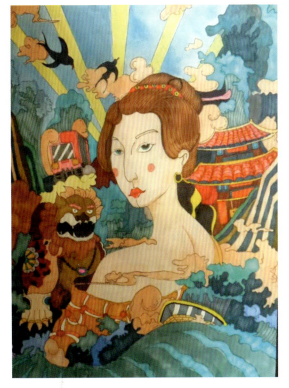

图2.16 《多维空间》（作者：于世纪）

二、层叠式构图

层叠式构图在视域上不受局限，无限延伸，前后景物紧密相接，错落有致，互为对比，冷暖衬托，在层次处理中要有主次、轻重、虚实的变化，如图2.17～图2.23所示。

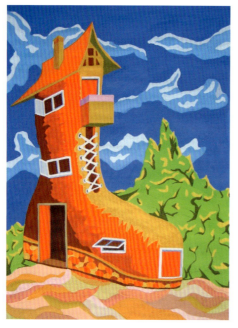
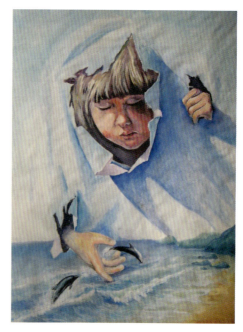

图2.17 《奇特的鞋子》（学生作品）　　　　图2.18 《我的视角》（学生作品）

点评：图2.17所示作品，其中的房子设计成靴子的形状，联想能力比较丰富，图中的蓝天白云、红房、绿树，给人一种进入童话世界的感觉，有一种梦幻的空间感。

图2.18所示作品运用优美潇洒的抒情笔调，以及对光线变化的细微表现和独特感受，使物象产生不同于本来形态的变化，即艺术的"变形"。

图2.19 《书中自有天地》（作者：张海云）

点评：图2.19所示作品运用超现实的表现手法突出主题，使得画面充满神奇的魔力。

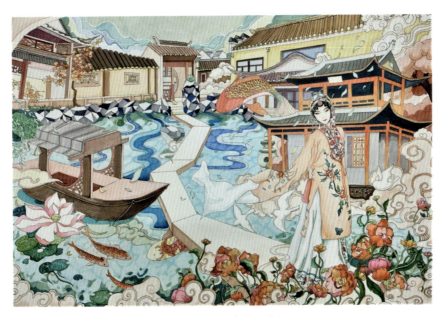

图2.20 《春》（作者：张馨心）

点评：图2.20所示作品利用远景和近景的多层次表现使得画面空间开阔，让人仿佛置身于鸟语花香的春天。

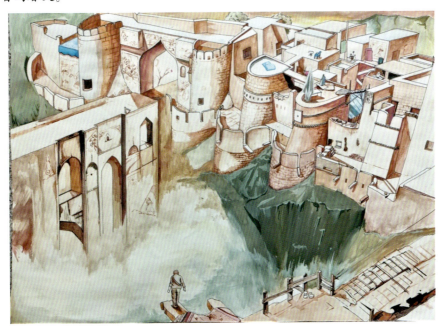

图2.21 《城堡》（作者：连鉴栋）

点评：图2.21所示作品利用鸟瞰的透视方法将宏大的场面展示在我们眼前，充满震撼力。同时，建筑群又好像飘在空中，让人仿佛身临仙境。

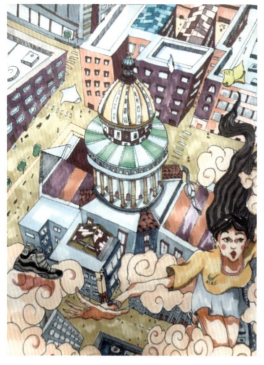 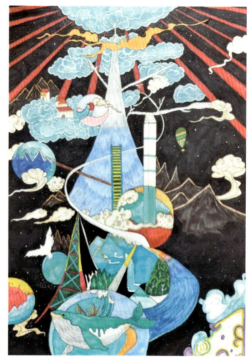

图2.22 《飞腾》（作者：魏琳）　　图2.23 《生活的碎片》（作者：张钰爽）

点评：图2.22所示作品通过视觉空间的变化规律，准确地将立体空间的景物呈现在二维空间的平面上，空间的立体特征明显。飞腾的女孩形象清晰明了，仿佛要冲出画面，增加了画面的动态感。

图2.23所示作品描绘了动物、山水、云朵等景象，制造幻象，改变物象实际大小，使之产生趣味感。

三、横构图与竖构图

人的两眼的视野偏于横向，左右视野比上下视野要宽。因此，表现题材丰富的大幅壁画设计时一般采用横构图；表现精致、时尚主题的壁画设计时适合用竖构图。

横构图强调水线，使事物之间产生横向联系，能表现变换连续的节奏感、空间感，给人以舒展宽阔的视觉效果。横构图可以表现大场景，画面有一种潜在的稳定性。

竖构图具有紧迫性和张力，显得威风、挺拔、庄严。中国山水画中经常使用竖构图。竖构图增加了动感，由于视线上下审视，远近的层次感被凸显出来。

横构图与竖构图各有各的优势，在进行设计时需要根据主题和空间环境来决定，如图2.24～图2.31所示。

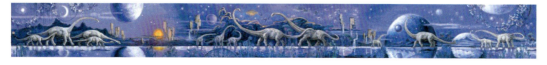

图2.24　成都地铁壁画《梦回远古》（作者：陈捷）

点评：如图2.24所示，整个画面以蓝色基调为主，幽蓝河水、壮丽山川、巨大而莹蓝的星球，恐龙潇洒漫步其中，犹如梦境般美轮美奂。整个画面有日月轮回的时空交错感。壁画采用具有地壳色彩的马赛克进行拼接，把古老的元素变成永久的艺术品。

图2.25　敦煌壁画《九色鹿》（局部）

点评：如图2.25所示，横构图显得开阔，能够展开故事情节，具有叙述的延伸感。九色鹿自带光环，位置居中，耀眼醒目，整个画面清晰完整。

图2.26　成都地铁壁画《百年金街》（作者：陈捷）（局部）

点评：如图2.26所示，作品的背景采用高密度人造岗石平雕彩绘制作，砂岩仿青砖立体边框造型，老照片采用浅浮雕陶瓷薄板制作，人物为高密度的人造岗石和水刀拼接，对于原场地中突出的管道部分用立体的造型和依势予以包裹，巧妙地解决了设施功能性的完备与壁画效果的有机结合问题。

图2.27　成都地铁壁画《百年金街》（作者：陈捷）（局部二）

点评：如图2.27所示，本作品以时代和回忆为主题，通过现代都市与百年老街的碰撞组合，以现代春熙路步行街实景为壁画背景，以蜀城青砖墙和标志性景点为衬托，融合现代涂鸦元素，展示了春意盎然的美好景象。同时，以春熙路各个时期代表性老照片为基础，再以部分手绘的方法进行创作与整合，配上穿梭其间的时尚女郎浮雕，让人仿佛走进了时空隧道。

图2.28　《寂寞的城》（作者：郑瀚林）

点评：如图2.28所示，横构图有利于展开画面，叙述故事，有一种连续感，适合用在较为宽阔的场所。此图由多个场景组成一个画面，人物与景物比例被特意安排，表现了一定的思想内涵。

壁画的空间表现与构图 第二章

图2.29 《超越》（作者：周明月）

点评：如图2.29所示，竖式构图有升腾或坠落的空间动感，适合高大的建筑空间。

图2.30 《湖边》（学生作品）

点评：如图2.30所示，竖幅作品有一种时尚感，同时可以系列化，多幅作品并置。作品中的灰调子使画面充满慵懒、低调的神秘感。

图2.31 《午后时光》（学生作品）

点评：如图2.31所示，系列竖幅作品仿佛连续的故事，叙述中有延绵，耐人寻味。

第三节 构图的表现形式

壁画的表现形式具有主观性，在设计中它表现为形状、色彩、材质、光影、肌理、方向等各种因素组合创造出来的一种秩序之美、理性之美、抽象之美。壁画构图的表现形式有均衡、量感和对比等。

一、均衡

均衡的美来自对自然的观察，自然界中人类、动物、植物都是基本均衡的，人的双眼、双手、双耳都是均衡在一条中心分界线的两边，它符合人对美的心理需求。在设计中，平衡关系指在大小、形状和排列上具有一一对应的关系，是在两个或更多物质因素进行排列时的自控与调整，其目的是和谐。在实际设计应用中，应根据实用与审美的需要，或采用不同的形式，或采取多种形式的结合，使画面变化与统一、庄重与活泼、动与静相互结合，求得完美的平衡感。

（一）形的均衡

均衡稳定是美的最基本形式，均衡形式是双方或多方同形、同量、同色的组织形式，具有条理、平静、严肃、庄重、稳定、整齐的风格，力量感较强。形按均衡角度的不同，一般有左右均衡（见图2.32）、上下均衡、斜对角均衡（见图2.33）、翻转均衡等形式。

图2.32　《女人花》（作者：李文艳）　　　图2.33　《龙凤》（作者：陈厚彤）

点评：图2.32所示作品是左右均衡的表现形式。画面以绿色和橙色为主色调，表现出春和秋的色彩感受，同时以相近的形状、相似的色相营造出相同的重量感，形成一种均衡感。而图2.33所示作品是斜对角均衡形式，用龙凤来表现画面的相对平衡，给人一种稳定感。

（二）色彩的均衡

色彩均衡是形式美的另一种构成形式。虽非均衡状态，但是在处理画面中同形同量、同量不等形的状态时，合理地表现出相对稳定感，可以使生理、心理感受更加舒展。这种形式既活泼又丰富有趣，也能适应大多数人的审美要求。

壁画中色彩、形状、位置、肌理、明暗交汇而形成的力的平衡感，是一个复杂的课题，色彩的强弱与明暗、形状的和谐与对比、面积的大小重叠、画面的节奏韵律等诸多因素都要根据主题要求与风格去精心设计，如图2.34～图2.36所示。

 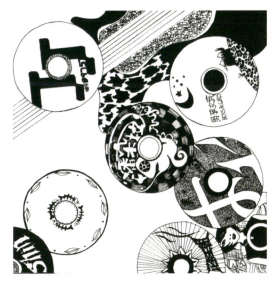

图2.34　《圆动力》（作者：朱峻毅）　　　图2.35　《圆润》（学生作品）

点评：图2.34所示作品运用线的疏密形成花的光影效果，用小巧的黑白面的强烈对比形成叶子的纹路，和花相互映衬。图形虽不完全均衡，但从力量上看很均衡，有一种装饰的美感。图2.35所示作品运用左右对称均衡的构图方法，采用圆的适合纹样，表现出古朴、优雅的风格，体现出丰富、多变的画面效果。

图2.36　《网》（作者：张钰晗）

点评：图2.36所示作品运用均衡的方法将画面分割成几个区域，景物自然穿插在画面中，使得形与色彩的分量均匀分布，稳定中透着新奇。

（三）相对的均衡

对等的画面对人视觉的刺激往往不强烈，也容易使人产生呆板、单调、缺少变化之感。对称的形式多在古代建筑、雕刻及古典绘画中使用；而在近代建筑和装饰艺术中使用对等时，一般会加一点变化，增加活泼的气氛。现代造型艺术追求个性张扬，打破对称几乎成为一种倾向。

采用相对均衡的方法应选对主题。相对均衡是整体呈均衡状态，而局部出现小差异。均衡双方追求形象不同或色彩差异，形或量感的相同或相近，使画面具有动与静的结合、稳中求变的新鲜感，如图2.37～图2.39所示。

图2.37 《蘑菇》（作者：陈妍）

点评：如图2.37所示，画面颜色轻盈而细腻，在形式结构上相对均衡。作品设计新颖，蕴含浓厚的装饰色彩，有很强的趣味性。

图2.38 《马厩》（作者：马克）

点评：如图2.38所示，曲线式的图案与矩形的几何形相结合，用色沉着有力。

图2.39 《敦煌元素》（作者：毛渝宇）

点评：如图2.39所示，以敦煌飞天为主题，配有西域建筑楼台，展示了丝绸之路的精神风貌；画面对称、饱满、充实、积极向上。

二、量感

量感是指画面中的形与色的明暗、鲜灰、大小、薄厚、体积、重量、密度等指标的综合值。量感的大小，是一种相对的尺度概念，而不是绝对的尺码值。图形的量感主要表现在形体各部位的体积上，在视觉上体积大的图形比体积小的图形感觉重。

色彩的量感表现在图形的不同颜色所产生的轻重感上。它主要体现在从视觉上、精神上到心理感应上的判断，如图2.40所示。

（a）　　　　　　　　　　　（b）

图2.40 《舞》（作者：陈正伟）

点评：图2.40所示作品充满光感的效果，逆光的反衬使得画面具有一种神秘感。人物夸张的动态、前后虚实的处理都很有时代气息；黑色的大面积应用使画面稳定有力。

色彩的量感还可以表现为：明亮的色彩显得轻，幽暗的色彩显得重。冷色会使人感觉稍轻，如淡蓝、绿色、淡黄等高明度色；暖色、暗色会使人感觉稍重一点，如红色、深紫、深蓝。另外，在纯度方面作比较：纯度高的色彩比纯度低的色彩感觉轻。明度高的色彩常使人联想到湖水、蓝天、白云、彩霞、棉花、羊毛等，产生轻柔剔透、灵活生动等感觉。明度低的色彩易使人联想到煤炭、钢铁、大理石等重物，产生沉重、稳定、降落等感觉。

三、对比

在自然界中对比的例子随处可见，高山流水是形的对比、刚柔的对比，黑夜与白昼是明暗的对比（见图2.42），蓝天与白云是色彩的对比，绿叶与红花既是色彩的对比也是面积的对比，男人与女人是性别的对比（见图2.43），酷暑与严冬是冷暖的对比。在壁画的表现中，对比表现为各元素在形态、颜色、材质上形成的视觉差异。

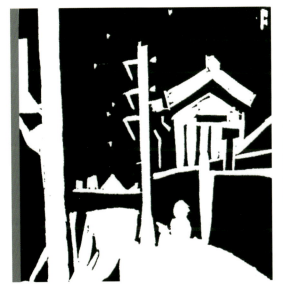

图2.42 《夜》（作者：徐硕东）

图2.43 人物（作者：杨宇佳）

点评：图2.42所示景物的白色与背景的黑色形成了鲜明的明暗对比，白色代表房子和路、电线杆等，不仅醒目而且有强光的感觉。点、线、面的运用使画面更加生动。

如图2.43所示，作者在作品中大量地运用了点的形象，从而构成了较为丰富的明暗调子。人物的远近、大小对比使画面产生了空间感。

对比大致分为以下几种形式。

（1）形的对比：差异较大的形状相配会产生一定的对比关系，但应该注意以一种形状为主体。

（2）面积的对比：表现了主次关系，面积差别大的对比给人鲜明的感觉，面积差别小的对比给人沉着温和的感觉，如图2.44和图2.45所示。

（3）动势对比：表现了画面中的一种动势和蕴藏的力量。总体动势必须统一、明确，再配以小的异形对比，可形成活泼的动感，如图2.46和图2.47所示。

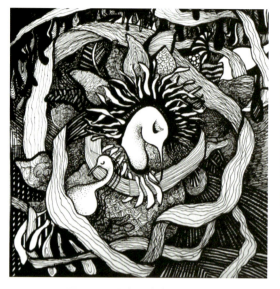

图2.44 孔雀(作者:杨宇佳)　　　　图2.45 建筑与弯月(作者:徐硕东)

点评:图2.44所示作品中运用了点、线的形象,构成了较为丰富的灰调子。孔雀图形的面积虽小,但处于画面的中心,而且有光亮感。图2.45所示作品运用了块面化的造型及强烈的明暗对比,使画面主次分明,干净利落。

图2.46 蛇(作者:张鹏媛)　　　　图2.47 对比(作者:卓桐)

点评:图2.46所示作品以斜对称构图为主,以点、线为主要表现手段,体现了一种游动和神秘感,整个画面仿佛蕴藏着变数。而图2.47所示作品的背景云层从白到黑,板块式的过渡与前面人物的细致描绘产生了强烈的对比效果。

(4)肌理对比:不同质感的肌理搭配所产生的质地对比,如图2.48和图2.49所示。

图2.48 《肌理》（作者：陈正伟）　　　　图2.49 《线》（作者：宋志民）

点评：图2.48所示作品运用不同的肌理表现内容丰富的视觉效果，画面的空间层次分明。图2.49所示作品以不同的细小纹样为肌理将画面分割成不同区域，显得饱满丰富。

透　视

广义透视学是指在平面上再现空间感、立体感的方法。

狭义透视学（即线性透视学）方法是文艺复兴时代的产物，即合乎科学规则地再现物体的实际空间位置。这种系统总结、研究物体形状变化和规律的方法，是线性透视的基础。15世纪意大利画家L.B.阿尔贝蒂的画论叙述了绘画的数学基础，论述了透视的重要性。德国画家A.丢勒把几何学运用到艺术中来，使这一门科学获得理论上的发展。18世纪末，法国工程师蒙许创立的直角投影画法，完成了正确描绘任何物体及其空间位置的作图方法，即线性透视。达·芬奇还通过实例研究，创造了科学的空气透视和隐形透视。这些成果总称透视学。

图2.50～图2.52所示作品是不同透视角度、不同色调的表现。

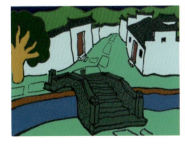　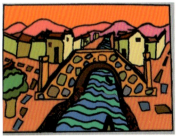　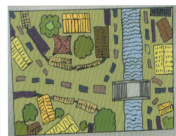

图2.50　平视角度（蓝色调）　　图2.51　仰视角度（红色调）　　图2.52　鸟瞰角度（黄色调）

本专题的设计灵感来自宏村的写生。作者被宏村的古老建筑所吸引，就以在宏村的写生作业为草图，画了这几组不同视角的画。

好的创作灵感来源于设计者对于生活的细心观察与总结，优秀的作品来源于生活却又高于生活，最终还要服务于大众的生活，只有符合大众审美需求的作品才是好作品。

（作者：魏道鹏　指导老师：肖英隽）

1. 展开思维，选择主题并绘制。
2. 在绘制草图上添加色彩元素。
3. 根据主题创意选定适应的表现方法。

提示：在这一章我们要帮助学生进行思维活动的展开，让学生将想法画成多幅草图，做多种构思与方案的尝试；强调一种构思想法，可以通过多种途径、多种形式、多种构成方法、多种色彩关系、多种描绘手法去表现，使学生将完成作业的过程变成一个不断尝试各种可能性的过程。

相同的景物和色彩，因笔触和明度稍有变化就会形成不同的意境。图2.53（a）所示作品的色彩纯度低；图2.53（b）所示作品用笔奔放，色彩纯度高；图2.53（c）所示作品用抽象的形和色彩浓缩了前两幅的印象。

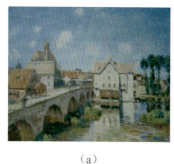
（a）

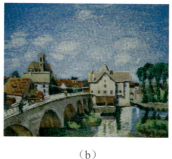
（b）

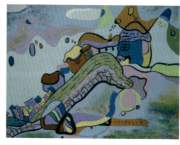
（c）

图2.53　实训例图

第三章

壁画的主题创意与设计素材

学习要点及目标

- 培养壁画设计的创意构思能力。
- 了解并掌握壁画的创意表现特点。
- 掌握壁画的风格素材和造型规律。

本章微课视频

创意是壁画设计的灵魂，借助于不同素材进行拆解、重组、夸张、变异等，使作品达到超越自然、赋予新意、主题鲜明的设计。壁画主题应体现这些特征：民族、历史与文化，时代感与时尚感，震撼力等。

第一节　壁画的主题构思

翻开壁画艺术的历史图册，各个时期的壁画艺术以各不相同的主题构思令我们浮想联翩。

一、壁画的创意

现代壁画越来越注重创意性，随着壁画创作思路的不断拓展，现代壁画的表现形式、材质和功能也越来越丰富，纯装饰性、满足日常视觉享受需求的壁画逐渐增多，尤其是室内装饰领域偏装饰性的壁画尤为众多，越来越多的综合材料进入大众的视野。材料是壁画不可或缺的重要组成部分，每一种材料都有自身的属性，材料的质感、肌理、色彩、光感等都直观地影响人们对于壁画作品的总体认识。随着壁画材料的不断更新和新工艺的不断拓展，为壁画提供了越来越宽泛的创作思路，使壁画的表现力不断地强化与丰富，如图3.1～图3.4所示。

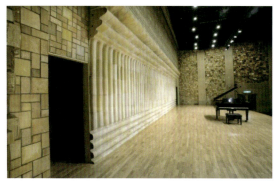 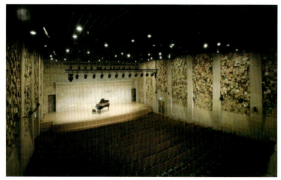

（a）　　　　　　　　　　　　　　　（b）

图3.1　《时间和空间的畅想》

点评：图3.1所示陶艺装置壁画《时间和空间的畅想》是朱乐耕创作的韩国首尔麦粒音乐厅内部壁画，它不仅仅是一幅大型陶艺装置壁画，更是一次陶艺家、建筑师与音响设计师的成功跨界融合，韩国麦粒音乐厅也因此成为世界上首个在内部音响反射材料中使用陶瓷材料的音乐厅，体现了陶瓷艺术与科学的完美结合。

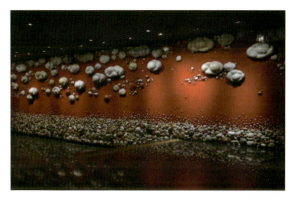

图3.2 《天水之镜像》（作者：朱乐耕）　　　　图3.3 《惠风和畅》（作者：朱乐耕）

点评：图3.2和图3.3所示壁画也是用陶瓷材料进行的创作，整个壁画非常协调地融入空间环境中，美化、丰富了空间环境，也为公共空间环境中的群体建立了沟通的桥梁，营造出了具有艺术气息的公共空间环境。

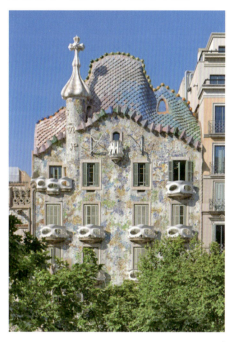

（a）　　　　　　　　　　　　　　（b）

图3.4　巴特罗公寓

点评：图3.4所示作品是安东尼奥·高迪（Antonio Gaudi）设计的建筑巴特罗公寓，它的外墙全部是由蓝色和绿色的陶瓷装饰的，给人梦幻、童真和趣味的创意感。

日常生活中，经常出现的壁画形式是墙体彩绘，墙体彩绘主要用丙烯颜料进行作画（见图3.5）。除了墙体彩绘以外，传统的釉上彩绘、刺绣、石板线刻、漆画（见图3.6），以及现代的涂鸦（见图3.7），也同样属于壁画范畴。

（a）　　　　　　　　　　　　　　　　　　（b）

图3.5　《scars over stars》（作者：a.bran）

点评：图3.5所示壁画作品《scars over stars》（星星上的伤痕）是由立陶宛的一位自由插画师a.bran绘制，在一栋废弃的房屋外墙上涂鸦，把一座原本荒凉的房子通过涂鸦的形式进行了形象重塑，变成了一处明亮的、充满阳光的城市风景线，整个画作融合了卡通元素和色彩，充满了童趣，带给人一种阳光明媚的感觉。

图3.6　漆壁画《古榕新绿》（作者：陈文灿）

点评：图3.6所示漆壁画《古榕新绿》是以植物为题材的漆壁画，画中的榕树枝繁叶茂，郁郁葱葱，像一把巨大的绿伞，生机勃勃。

壁画的主题创意与设计素材　第三章

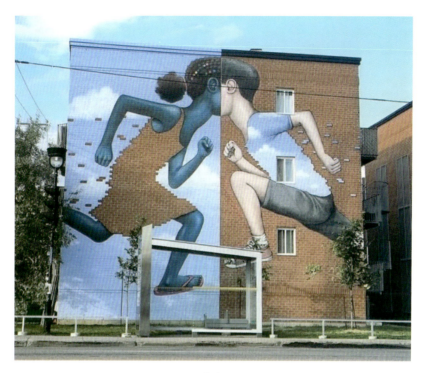

(a)

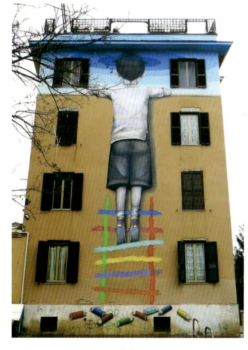

(b)

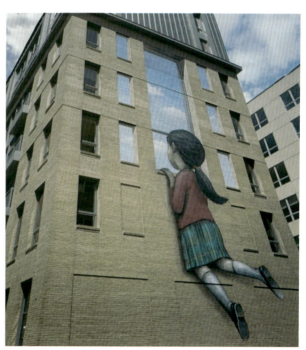

(c)

图3.7　人物壁画涂鸦（作者：Seth）

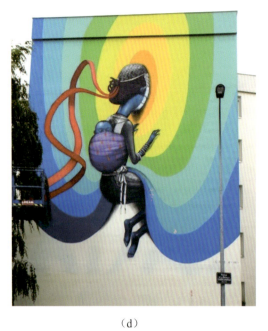

（d） （e）

图3.7 人物壁画涂鸦（作者：Seth）（续）

点评：图3.7所示是涂鸦艺术家Seth的人物涂鸦作品。这些作品内容除了使用标志性的人物角色外，还融入了许多当地的人文符号，是具有童年风格的涂鸦作品。

二、主题表现

壁画主题表现往往是对不同时代的社会生活、民俗风貌（见图3.8）、民族风情（见图3.9）、文化艺术（见图3.10）、科技进步（见图3.11和图3.12）、音乐舞蹈、衣冠服饰（见图3.13）的反映，也是对当时的社会物质生活和精神生活的呈现。壁画的主题表现是丰富多彩的，体现出了不同时代、不同时期的艺术家们和画工们的艺术创作才能，为后人留下了宝贵的历史壁画研究资料（见图3.14～图3.17）。

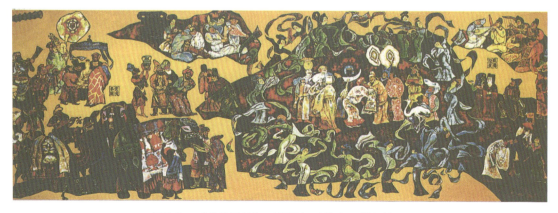

图3.8 《丝路风情》（局部）（作者：彭蠡等）

点评：图3.8所示壁画《丝路风情》描绘了唐代盛世由长安通往西域的丝绸之路上的风土人情，壁画中绘制了敦煌古市和歌舞迎宾等从长安途经关中、河西走廊、敦煌到新疆的70余个情节，人物数量庞大，色彩丰富华丽。

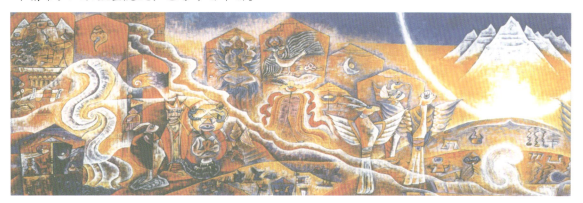

图3.9　《东巴神韵》（局部）（作者：张春和等）

点评：图3.9所示壁画《东巴神韵》以古老的东巴图画文字为灵感进行创作。东巴文是一种居住在西藏东部及云南省北部的少数民族纳西族所使用的兼备表意和表音成分的图画象形文字。壁画描绘了纳西族悠远的历史，记录了画家对本民族历史和文化的理解和体会。

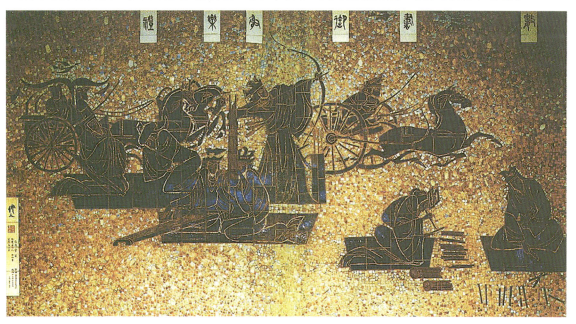

图3.10　《六艺》（作者：吴作人、李化吉）

点评：图3.10所示壁画《六艺》是以文化艺术为题材的壁画，壁画整体是用陶板高温釉、结晶釉瓷块镶嵌。

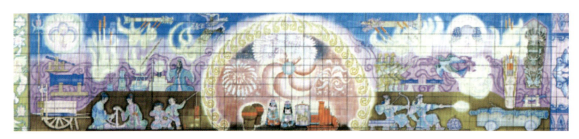

图3.11 《四大发明》(局部)(作者:彦东、易苏昊)

图3.12 《中国天文史》(局部)(作者:彦东、易苏昊)

点评:图3.11和图3.12所示作品是彦东、易苏昊创作,在位于北京地铁2号线建国门站的两幅巨型瓷砖壁画《中国天文史》和《四大发明》,展现了中华灿烂的古代文明。这两幅壁画都是使用尺寸为150mm×150mm的釉面瓷砖拼出的全景壁画。

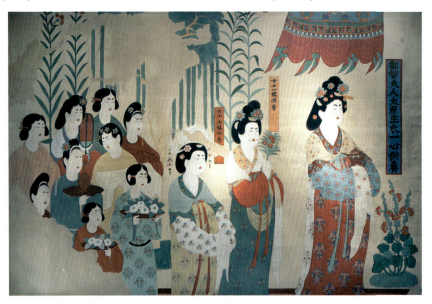

图3.13 《都督夫人礼佛图》(局部)

点评:图3.13所示的壁画是敦煌莫高窟第130窟甬道南壁的《都督夫人礼佛图》。我们可以通过这幅壁画了解唐朝女子服饰。原壁画绘制于盛唐,画中女子遍身绮罗、满头珠翠,有的两眼前视,有的以纨扇触面,有的回头顾盼。画面线条勾勒流畅、虚实变化非常考究,人物栩栩如生,大唐妆容跃然眼前。

壁画的主题创意与设计素材　第三章

图3.14　《白云黄鹤》

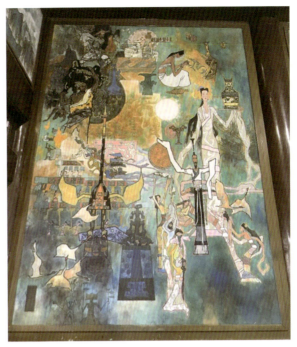

图3.15　《江天浩瀚——流逝》

图3.16　《江天浩瀚——华年》

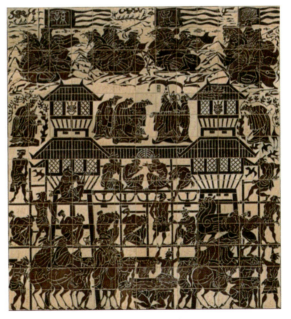

图3.17　《孙权筑城》

点评：图3.14所示为武汉黄鹤楼的《白云黄鹤》壁画，是以神话题材为主的壁画，整幅壁画描绘了驾鹤仙人与世人同乐的祥和景象。

图3.15和图3.16所示分别是黄鹤楼大型壁画《江天浩瀚》的一部分，是一组写意重彩壁画，其最大的特点就是重彩。图3.15所示为武汉黄鹤楼壁画《江天浩瀚》中的《流逝》，壁

画反映了黄鹤楼兴建之前的文化基础，壁画中有创世纪时期，大禹式的治水英雄和智慧聪敏的彩陶女；青铜器时代，身披虎皮的举鼎人物；还有浪漫楚文化时期，编钟及在楚乐声中翩翩起舞的楚女等。图3.16所示为武汉黄鹤楼壁画《江天浩瀚》中的《华年》，壁画反映了黄鹤楼的历代兴废，画面上部是初建黄鹤楼时工匠们辛勤劳动的场面，下面是以李白、崔颢为代表的诗人的不朽诗篇，反映了黄鹤楼之盛期。画面正中，又出现明清黄鹤楼被水淹及战火吞噬的悲壮场面，向人们展示历经沧桑巨变的黄鹤楼。画面右下角，采桑女被刻画成性静朴美的江南少女形象；左下角一组男性船夫与惊涛骇浪作搏斗，代表中华民族的拼搏精神。

图3.17所示壁画《孙权筑城》描绘了黄鹤楼最初作为重要军事设施而建的整个过程。黄鹤楼的建筑和壁画已成为公认的历史经典，具有重大的历史文化价值和游览观赏价值。

现代壁画的主题表现形式主要是以生活原型和对主题的设计为主，力求壁画的独特的构图和构思，以及对建筑环境、公共空间、空间环境的综合运用，主要受建筑、环境和服务对象的影响，使现代壁画具有美化装饰城市环境、提升文化品位、传达情感理念、促进旅游娱乐和标识环境空间的功能，如图3.18所示。

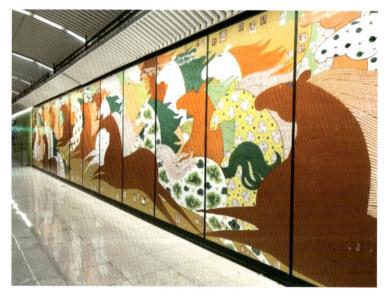

图3.18　《万马奔腾图》（作者：朱乐耕）

点评：图3.18所示壁画《万马奔腾图》是由12块大型手工制作的瓷板拼接而成，壁画主要以"马"为主题进行创作，描绘了一群英姿飒爽的骏马在金色的原野上奔腾的壮丽图景。采用了中国传统的红绿彩装饰，以传统祥云元素加以点缀，让人隐约感到骏马仿佛穿梭在云雾当中，营造出了"天马行空"的错觉，给予了观赏者更宽广的联想空间，从而在艺术的交流与互动中，体现了中华文化的博大与精深。

古代壁画主要以伟人、英雄、重大事件为壁画题材（见图3.19）；而现代壁画的主题表现则更为丰富且综合性强，包括文学性壁画、神话传说性壁画、叙事性壁画、人物壁画、植物壁画、动物壁画、象征性壁画、情节性壁画、唯美装饰性壁画、民俗风情壁画、儿童趣味性壁画、室内装饰性壁画、极简主义壁画、超现实主义壁画等。

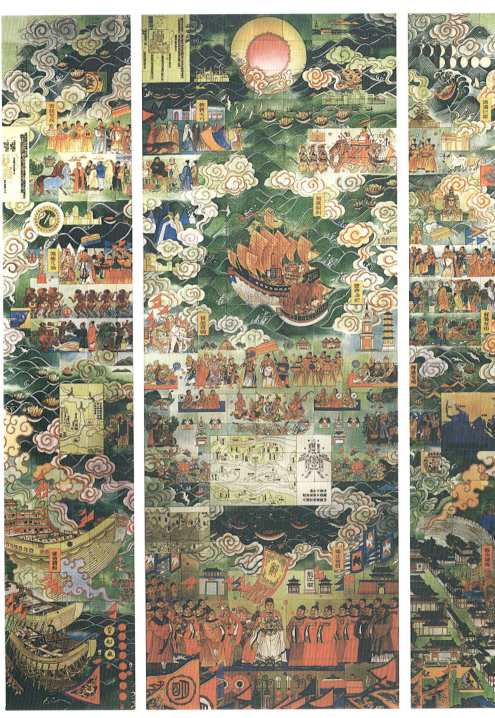

图3.19 《郑和下西洋》（作者：冯健亲、黄培中、邬烈炎、张承志）

点评：图3.19所示壁画《郑和下西洋》是以重大事件为题材的壁画，壁画场景宏大，房屋、船舶、山川、人物等刻画细致入微，人物栩栩如生，为我们生动地展现了郑和下西洋的场景。

第二节 素材与配景

壁画的主题表现与环境空间是否融合是壁画选择素材的重要因素。壁画所选择的素材大致分为以下几种。

一、人物类为主的壁画

人物是传统壁画的主要素材与配景之一，尤其是古代壁画主要以宗教性壁画为主，道教和佛教的很多神仙人物都是重要的壁画组成部分。例如，著名的毗卢寺壁画（其局部见图3.20），是我国绘画艺术的宝贵遗产，是研究古代"水陆画"形成和发展的一处有代表性的、比较完整的古代壁画遗存，壁画所绘人物题材众多，全部人物形象达五百多个，规模庞大。

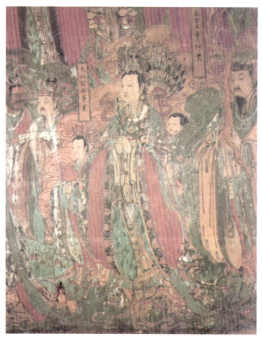
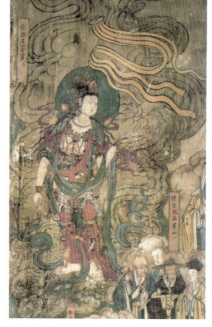

（a）天妃圣母　　　　　　　　（b）引路王菩萨

图3.20　毗卢寺壁画（局部）

点评：图3.20所示的壁画中描绘的是天妃圣母和引路王菩萨，其衣冠服饰形象生动、造型别致。

现代壁画中以人物为主的设计创作可参见《水泊英雄聚义图》（见图3.21）；以空间环境为主要依据进行的设计创作，可参见南京地铁3号线中的壁画《红楼梦》（见图3.22），像除夕夜宴、黛玉葬花、金陵十二钗等红楼人物故事生动地呈现于壁画之上，吸引了大批市民前来体验乘坐、欣赏壁画，市民在乘坐地铁的途中也能够得到传统文化的熏陶。

图3.21　壁画《水泊英雄聚义图》（作者：孙景全、张一民）

点评：图3.21所示壁画《水泊英雄聚义图》是以人物为题材的壁画，画中绘制了以宋江为首的一百单八将。人物刻画形象生动，图案具有现代装饰性，整体画面有很强的凝聚力和节奏感。

图3.22　南京地铁3号线壁画

点评：如图3.22所示，在地铁站空间安排设计了《红楼梦》题材的金陵十二钗，别致新颖，也弘扬了民族文化的内在精神，典雅、唯美、经典。

二、风景类为主的壁画

现今已发现的汉至魏晋南北朝的墓室中也有关于风景题材的壁画，这些画作里有缥缈的

云雾、起伏的山峦及幽径和树林等，还有山野樵夫、猎人与鸟兽，题材大致与后世的山水画相符，壁画中的风景山水图像，经常搭配田园村夫、山林猎牧等。例如，敦煌莫高窟第249窟西魏的《狩猎图》（见图3.23）、敦煌莫高窟第285窟的《山中修行》（见图3.24）、敦煌莫高窟第172窟南壁的《日想观》（见图3.25）、敦煌莫高窟第172窟北壁的《日想观》（见图3.26）、敦煌莫高窟第112窟北壁的《青绿山水》（见图3.27）、敦煌莫高窟榆林窟第4窟西壁的山水局部（见图3.28）。

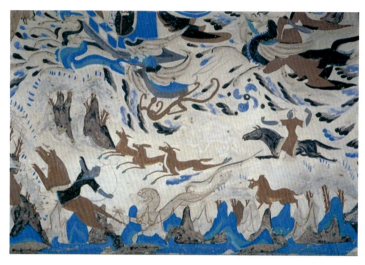

图3.23 《狩猎图》

点评：如图3.23所示，狩猎是西魏时期壁画的重要题材，也是古代西北地区少数民族主要的生活方式。在莫高窟第249窟窟顶南坡，绘有经典的山中狩猎画面，马前三只野羊飞奔急驰，形象生动，猎人捕鹿射虎，场面十分惊险。他们置身于山中，周围山峦比例小于人物，山峦的色彩出现了一些渐变和过渡，看上去更加立体。

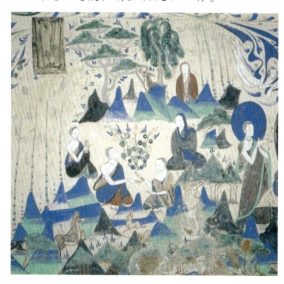

图3.24 《山中修行》

点评：如图3.24所示，莫高窟第285窟绘制于西魏的《山中修行》，主室侧壁凿有禅窟，这是僧人们曾经坐禅修行的场所。配合洞窟形制，窟顶下绕窟一周绘有35身禅僧像，他们身后青黛山峦，重峦叠嶂，树木掩映，飞禽走兽奔走其间，禅僧们端坐沉思，不受外界打扰，浑身上下透露着"寂静感"，令人望之清心。

图3.25　南壁《日想观》

图3.26　北壁《日想观》

点评：图3.25和图3.26所示壁画为《日想观》，就是"日观"，即修行者静默观想西方落日，直至闭目开目，皆有落日历历在目。画中人物面朝太阳置身静坐于一片辽阔的郊野，画面中由远及近流淌着一条"之"字形蜿蜒的大河，整个画面营造出很有纵深感的构图空间。

图3.27　《青绿山水》

图3.28　山水局部

点评：如图3.27所示的风景壁画整体色彩为淡青绿配合中间过渡的浅褚色，显得不甚华丽但却增添了一些淡雅清新。图3.28所示壁画中的山水呈现青绿色，使画面有一种寂远萧疏之感。

现代壁画中风景类元素也是非常主要的素材和配景。现代壁画主要以空间环境为依据去进行设计创作，也有一些是偏向于艺术性创作。例如，冯健亲的漆画作品《春满锺山》（见图3.29）和乔十光的作品《苏州风景》（见图3.30）。

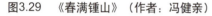

图3.29　《春满锺山》（作者：冯健亲）　　　　图3.30　《苏州风景》（作者：乔十光）

点评：图3.29所示《春满锺山》主要表现的是南京中山陵的景象，整体构图采用了传统的鸟瞰式构图法，把孙中山雕塑像、牌楼及陵墓自下而上地安排在中轴线上，层次感强烈，其他次要部分则掩映在树林中，整个画面庄重肃穆，主次分明，突出重点，画面细节丰富细腻。图3.30所示《苏州风景》是一副描绘苏州夏日风景的漆画，作者用蛋壳表现白粉墙，用漆来表现黑房顶，用银来表现河水和天空，黑白相间、参差错落、层次感丰富，整幅画面非常生动地再现了唯美的苏州风景。

三、花卉类为主的壁画

古代壁画中花卉也是常见的画面元素，大多数用于点缀画面，起衬托作用，如图3.31所示。

现代越来越多的花卉类壁画被用于室内装饰，增添空间环境的设计美感。例如，朱乐耕巧妙地把现代陶艺与城市公共空间进行结合，为九江市创作了长达168米的大型城市陶瓷装饰壁画《爱莲图》（见图3.22），灵感取自周敦颐所作的《爱莲说》，"出淤泥而不染"的荷花象征了这个城市的历史品质，粗壮挺拔的荷茎象征着一种蓬勃向上的生命力。作者充分利用泥性的温馨之感，达到一种其他材质无可替代的效果。

图3.31　《花卉图》

点评：如图3.31所示，这两幅挂轴装饰画十分别致，下为木墩，上置花盆，构图左右对称，盆中绘画了牡丹、荷花、菊花、梅花四种花卉，象征四季花开富贵、高洁的寓意。

图3.32　《爱莲图》

点评：图3.32所示画面是以日常生活中的莲花为主体，并将文字与荷叶相结合，含苞欲放的花蕾点缀其中，使得画面更加整体、清新、宁静、淡雅。

作品欣赏

一、以人物为题材进行的创作（见图3.33和图3.34）

图3.33　学生作品（作者：王紫雲）

图3.34　学生作品（作者：赵婧楠）

点评：图3.33和图3.34所示的两幅作品均选用人物为题材进行创作，并对人物形象进行了归纳和概括，使其具有很强的装饰性。图3.33所示作品中人物衬托出背景的空间深度，体现了现实与虚幻的矛盾感，使人物形象似有在云端起舞的视觉感。图3.34所示人物形象采用了低饱和度的色彩，线条流畅富有节奏感，使画面有一种典雅的装饰感。

二、以传统元素为题材进行的创作（见图3.35和图3.36）

图3.35　学生作品（作者：王楠）

图3.36　学生作品（作者：赵璐鑫）

点评：如图3.35和图3.36所示的两幅作品都是以传统元素为题材进行创作，将传统元素通过提炼、概括融入画面中，形成一个充满奇幻、趣味的画面场景。图3.35所示作品将传统的舞龙元素与传统亭台楼阁的建筑进行结合，描绘出了一幅充满趣味的画面节日感。图3.36所示作品将传统的龙元素与端午节的粽子进行了结合，粽子的粽叶展开，流露出了粽子的香甜，吸引了远处的龙飞来闻香，整个画面充满了奇幻感。

知识链接

敦煌壁画

敦煌市位于甘肃省河西走廊最西端，它的地理位置十分重要，东接中原，西邻新疆。公元前138年，汉武帝派张骞出使西域（见图3.37），开通了举世闻名的"丝绸之路"。古时的敦煌，是一座繁华的城市，寺院遍布，融合了东西方艺术的佛教石窟也在敦煌生根、发芽。敦煌石窟是敦煌地区石窟的总称，它主要包括敦煌莫高窟、安西榆林窟、锁阳城附近的东千佛洞和党河上游的西千佛洞。莫高窟作为敦煌石窟群的主体，享誉世界，中西方不同的文化都在这里汇聚和交融，绘画风格的不断演化和跨地域色彩的呈现，以及从北凉至明清时期未曾间断的内容形式的延续，成为展示我国古代文明最具权威性的历史博物馆，也为研究中国古代风俗提供了极有价值的形象和图样。

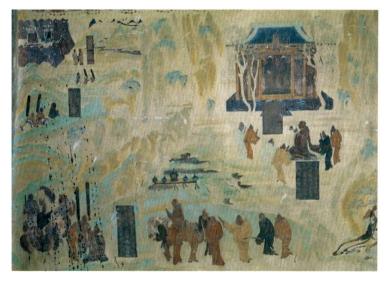

图3.37　第323窟北壁《张骞出使西域图》

莫高窟壁画绘于洞窟的四壁、窟顶和佛龛内，内容丰富，主要有佛经故事、山川景物、亭台楼阁等建筑画、山水画、装饰图案、交通工具，以及当时劳动人民进行日常劳作（图3.38）、生产生活的各种场景的画作等，是十六国至清代1500多年的民俗风貌和历史变迁的艺术再现，雄伟瑰丽。不同朝代的壁画表现出不同的绘画风格，反映出中国封建社会的政治、经济和文化状况，是宝贵的历史文化遗产，为中国古代史研究提供了珍贵的形象史料。

莫高窟根据时间可以分为早期窟（北凉时期至北周）、中期窟（隋唐）、晚期窟（五代至宋元）。早期的莫高窟明显受西域和龟兹艺术的影响，质朴而粗放，采用在龟兹壁画中常见的晕染法染出凹凸的效果。《尸毗王本生》图（见图3.39）是北魏时期的作品，描绘的是尸毗王舍身救鸽的故事，表达对佛、对普度众生的坚定信念。画面中人物的造型和表现技法，从表面看带着鲜明的外来印记，充满了浓郁的西域气息。人物采用了"凹凸法""叠染法"的绘制手段，笔触非常粗狂，头上有圆光，戴着的是印度式五珠宝冠，衣服和衣褶是标准的犍陀罗式样。其中最具典型的"天竺印度画法"，则是用白粉强调出鼻隆与双眼，像一个白色的小字。

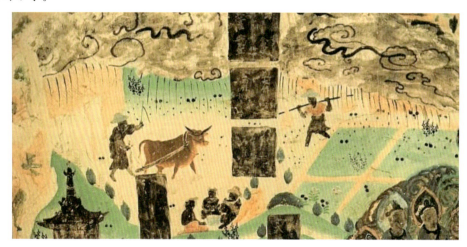

图3.38　第23窟北壁西侧《雨中耕作》

中期（包括隋唐时期）的莫高窟艺术是最鼎盛、最辉煌的。例如，敦煌壁画中的观世音菩萨（见图3.40），头戴宝冠，佩戴有华丽的饰物，腰肢微微扭转，两手姿态温柔自然，体态轻盈飘逸，色彩清雅，体现了东方女性特有的美感，被称为莫高窟最美的菩萨。

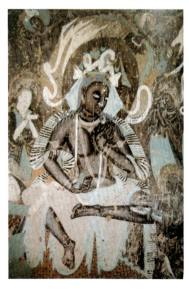

图3.39　第254窟《尸毗王本生》

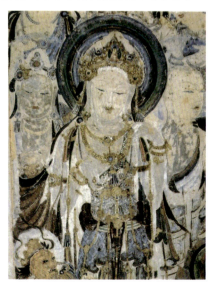

图3.40　第57窟南壁《观世音菩萨》

初唐时期的莫高窟第220窟壁画（见图3.41），色彩雍容华丽，保存得非常完好。人物面部的白色自然氧化脱落之后，底色的土色还有黑色透了出来，反而出现一种光感，有印象派色彩的感觉和抽象的色彩关系。

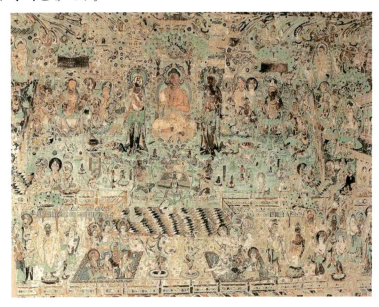

图3.41　第220窟《无量寿经变》唐

著名的反弹琵琶（见图3.42）出自中唐时期，图中人物将黑色的琵琶放置于颈后，左手上举，右手扣弦，造型非常生动。反弹琵琶是具有代表性的壁画艺术造型，敦煌的市标也是根据这幅画作设计的雕塑。这幅壁画的特点是在面部使用了矿物颜料白云母，白云母属于天然的晶体，会使人物的皮肤有微微的发光感觉。

晚期窟对应的时期是唐之后的五代、宋、西夏及元代。晚期窟延续了唐代的遗风，增加了巨幅山水画及新题材故事画。例如，《五台山图》（见图3.43）是莫高窟壁画中最大的佛教史迹画和山水画，全图采用鸟瞰式的全景构图方式，色彩是以青绿、白色为主的素雅的清凉色调，细线勾勒形态，使用接染或不同色的渐变叠染，具有恢宏的气势。

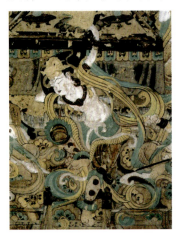 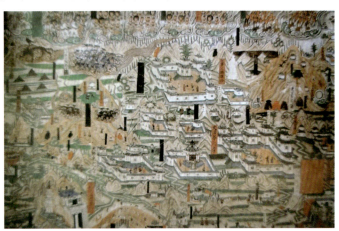

图3.42　壁画《反弹琵琶》　　　　图3.43　《五台山图》（局部）

元代时的壁画《千手千眼观音》（见图3.44），是莫高窟壁画中较为少见的文人画风的工笔淡彩，画面中精致绝妙的线描较为突出，有铁线描、游丝描、兰叶描、折芦描、钉头鼠尾描等，多种描法的结合相得益彰。线条流畅自由，极为准确地表现出了肌肤、毛发、衣服、火焰、云彩等不同物体的质感效果，将极高的线描造型能力展现无遗，是中国传统线描艺术的经典之作。

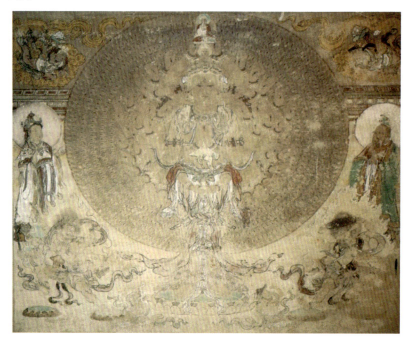

图3.44 《千手千眼观音》

贺兰山岩画

宁夏贺兰山岩画是我国北方最大的早期壁画画廊，在这里的岩画数量众多，壁画题材涉及动物、植物、人物和含义不明的抽象画面；内容多表现为狩猎、舞蹈、膜拜等。创作手法灵活新颖，体现了游牧民族的审美原则、社会风俗习惯和生活情趣。贺兰山是古代匈奴、鲜卑、突厥、回鹘、吐蕃、党项等北方少数民族驻牧游猎、生息繁衍的天堂。人们用岩画艺术表达对美好生活的向往与追求。值得一提的是贺兰口岩画，贺兰口位于贺兰山中段的贺兰县金山乡境内，山势高峻，俗称"豁子口"，山口景色清幽，奇峰错落，山峦叠翠，有潺潺山泉从沟内流出。贺兰口岩画就分布在这沟谷两侧的山岩石壁上，绵延六百多米，内容写实性强，以人首像为主的画面占画面总数的一半以上，其次便是牛、马、驴、鹿、鸟、狼等动物图形，有双角突出的岩羊，有飞驰的骏马，有摇尾巴的狗，有飞鸟的图形和猛兽的形象，神态生动，栩栩如生（见图3.45）。还有就是人的手和太阳的图案，以及表现原始宗教活动的场面。整个画面构图朴实、自然，画风粗犷、浑厚。根据岩画图形和西夏刻记分析，贺兰口

岩画有春秋战国时期的，也有其他朝代和西夏时期的。内容真实、亲切、肃穆、纯真，且极具想象力，表现手法灵活广泛。贺兰口巨大的岩画画廊和其他岩画一样，为我们了解游牧民族的文化风俗、社会经济、生活信仰、历史发展提供了珍贵的文物资料。

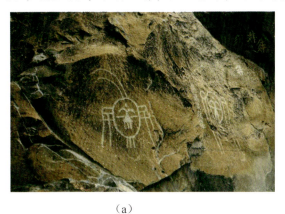 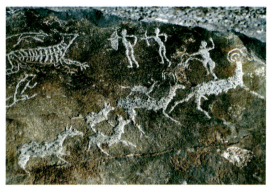

（a） （b）

图3.45 宁夏贺兰山岩画

课堂实训及示例

1. 从古代传统壁画中选取一个主题，用来表现壁画的不同风格。
2. 根据不同的壁画风格进行壁画技法的选择。

示例如图3.46～图3.48所示。

 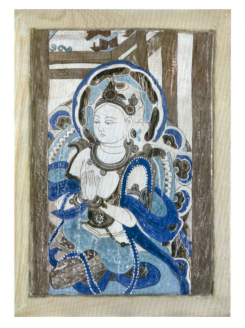

图3.46 学生作品（作者：毛诗嘉） 　　图3.47 学生作品（作者：崔娅婷）

点评：图3.46是绘制在泥板上的重彩壁画，选取花卉类主题进行表现，采用敦煌壁画元素和色彩，细节丰富，用色单纯、明快。而图3.47所示作品以白色作为壁画的底色，通过整体的打磨做出斑驳破碎的画面效果，使用矿物颜料上色，色质沉稳、干净、不浮躁。线条勾画饱满，体现出菩萨丰满的体态。

图3.48　学生作品（作者：赵国香）　　　　图3.49　学生作品（作者：赵佳）

点评：图3.48所示画面整体为暗红色调，中间佛像画出类似剪影的感觉，隐去面部五官及身体的细节，只留出大体的轮廓线，符合佛本无相的理念。佛像盘腿端坐在莲花台上，在后方火焰的映照下有逆光的效果。而图3.49所示作品形象较为完整，用色清凉，底色为土黄色，使用覆盖力较强的矿物颜料平涂上色，颜色和色线互不干扰，相辅相成。

第四章

壁画的色彩与风格特征

📝 **学习要点及目标**

- 掌握壁画的色彩配置规律。
- 了解壁画的不同风格特征。
- 提高学生的主观表现意识。

本章微课视频

在壁画创作中，构图与色彩、主题风格表现是设计者从创作意念到创作表现的必经过程。

第一节 壁画的色彩语言

壁画设计的色彩运用对艺术家的审美修养是一种考量，壁画设计的色彩除了要考虑主题艺术效果外，还要考虑色彩搭配后的艺术语言，考虑表现形式与主题内容的结合，考虑功能、结构、环境、空间、坚固性、材料与设计的结合、制作技术与造价等因素。

色感是人类与生俱来的特殊能力，人在观察外界物体时，对色彩的注意力占主导地位，对形的注意力稍逊于色彩。在传达理感受方面，色彩具有强烈的冲击力、表现力、感染力、征服力，甚至可以说，每一种色彩都有特定的心理联想、象征和寓意。将复杂的色彩相互搭配就会形成述之不尽的艺术语言。

例如，红色象征热情和危险，蓝色象征宽广与理智，橙色象征温暖和积极等。除了象征作用，色彩另一种重要的作用是感情表达。以蓝、紫色为主的冷色系，以红、橙色为主的暖色系，以黑、白、灰色为主的无彩色系，色彩的色系组合显示出不同的格调与意境。

一、壁画色彩的主次关系

在壁画设计中，色彩的主色调对主题的表达起到关键性作用。色彩的主次关系主要体现在主色调色彩的面积，色彩的纯度、明度、色相、对比等关系的处理上。

色彩的面积大小直接影响画面的主题表现效果。对色彩的选择首先要考虑色彩的调子，一般主色的面积比较大，所以要用心选择主色。大面积色彩在壁画中起到主导作用，而且具有远视效果。配色的面积一般会相对小一些，可以选择多种配色来丰富主色的表现力，可以在配色上选择强对比或同类色。我们控制住大面积的色彩就能达到画面的整体协调，另外可以改变配色的色相、纯度、明度，也可以扩大或缩小其中某一配色的面积来进行整体调整，还可以加入无彩色系的黑、白、灰、金、银色等进行矛盾淡化，黑、白、灰、金、银色有"补救色"的美称。色彩主次相关示例如图4.1和图4.2所示。

在壁画设计中，色彩的疏密穿插、位置变化会形成主次关系，要注意避免过多的色彩形象重叠。壁画是否美观，还要看画面的色彩面积配比是否合理、聚散与呼应关系处理是否得当。要想使画面不至于过板、过暗和过闷，主题的突出十分重要。

二、色彩对比

在色彩布局中要注意面积、形状、位置，以及色相、纯度、明度等形成的微妙关系，画面单调时要加强色彩之间的对比，色彩越多、色差越大对比效果就越明显（见图4.3）。追求变化的同时要避免杂乱无章，用调整或减弱的方法淡化矛盾。壁画的色彩搭配要求整体中见丰富，不能将各种色彩按色性单独去分析，因为它们一旦处于某种色彩的环境之中，就将总

体的印象留给观者。当然色彩对比在形式上可能会出现强或弱的不同节奏,很好地利用对比关系,会提升色彩的魅力。色彩对比相关示例如图4.4~图4.8所示。

图4.1 《麒麟》(作者:任书贤)

点评:图4.1所示作品有很强的设计感,以深浅不同的蓝色和绿色为主色,采用与之对比的黄色、褐色相互搭配,使画面趋于明亮跳跃。回首的麒麟威武雄健,色彩丰富而有秩序,于传统纹样中彰显新的意境。

图4.2 《幻境》(作者:张怡迪)

点评:图4.2所示作品整体构图完整。奇异的世界犹如童话,作品利用低纯度的对比色拉开画面空间距离,构图疏密有致,虚实得当,使人感到清新温雅。

图4.3 《游泳的鱼》（学生作品）

点评：图4.3所示作品采用色相对比、近似形的方向对比、色彩对比的方法，利用鱼的不同形状、色彩和纹理衬托出动感活泼的主次关系及肌理效果。

图4.4 《思》（作者：刘莘迪）　　　　图4.5 《舞狮》（作者：贺虞梦）

点评：图4.4所示作品使用暖暖的色彩搭配，看起来十分协调，同时采用了明度对比的方法拉开了画面的节奏。图4.5所示作品以传统纹样舞狮为表现主题，倾斜的构图加上热烈丰富的色彩，用纯度的强弱来区分主次关系。画面呈现出蒸蒸日上的精神感召力，刻画出了节日的景象。

图4.6 《祥瑞》（作者：刘莘迪）　　　　图4.7 《龙威》（作者：廖思晴）

点评：图4.6和图4.7所示作品中的鹿和龙都是中国吉祥纹样的代表。图4.6所示作品用较抽象的几何形表现鹿，虽然选择了对比色，但是利用降低纯度减弱了对比关系。图4.7所示作品采用色相对比方法，选用互补色作为主色，画面比较注重面积的对比，而且用黑色进行相应的色彩间隔，体现一定的秩序美感，在视觉上形成调和的画面。

（a）　　　　　　　　　　（b）　　　　　　　　　　（c）

图4.8　色彩对比示例（作者：王嘉）

点评：图4.8所示三幅壁画都是以反衬的方法进行设计，背景运用大面积的高纯度的色彩渐变、混合空间、几何形重复的表现方法使主体人物更加突出。强烈而鲜艳的色彩关系增强了画面的装饰效果，简洁的人物造型打破了传统主题与背景的色彩关系，绚丽的背景颜色反衬出低纯度的前景人物。

三、色彩语言的魅力

色彩语言的力量来源于画家对生活的激情和创作精神。一幅优秀的壁画作品，色彩的语言表达与艺术处理是成败的关键。壁画是视觉感觉艺术，十分强调主观色彩给人以心理作用和情感表现力。画家通过将不同明度、不同色相、不同纯度的色彩组合成一种调式，不仅可以达到其感情作用和预想效果，还可以表现出画面的层次和空间感。了解和利用色彩的生理和心理要素，色彩与情绪之间的感情关系，使画面具有深邃的艺术魅力。色彩语言相关示例如图4.9和图4.10所示。

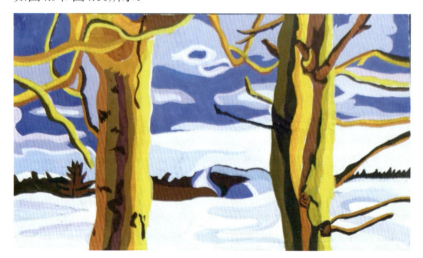

图4.9 《冬》（学生作品）

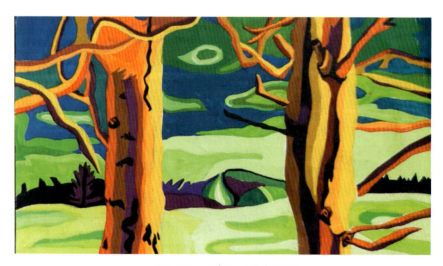

图4.10 《春》（学生作品）

点评：图4.9和图4.10所示作品采用一样的构图不一样的色彩处理，传递给观者不同的感受。一幅是冰天雪地的夕阳景，好一片银色世界。另一幅是一片郁郁葱葱、生机盎然。由此我们可以感觉到色彩语言的力量。

（一）暖色调

暖色调能调动和刺激人们的情感，适宜表现热烈、欢快、狂放、喜庆的内容，红、橙、黄等暖色构成了暖色调。当然冷暖是相对的，比如：在红色系当中，当朱红与紫红相对比时，朱红就是暖色，而紫红就被看作是冷色了，如图4.11和4.12所示。

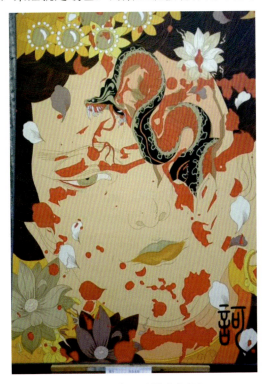
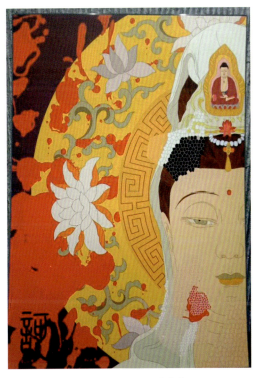

图4.11　《音》（学生作品）　　　　图4.12　《音》（学生作品）

点评：图4.11和图4.12所示作品运用敦煌壁画常用的暖色来表现题材，朱砂之雅致、深红之稳重、中黄之明艳、白色之纯洁，烘托出佛教庄严、神秘的气氛。其所选题材内容丰富，构图饱满，仿佛在给民众讲述佛经故事。

（二）冷色调

冷色是让人安静的颜色，通常指蓝色、蓝绿、蓝青和蓝紫等颜色。这是大自然的色彩，天空、海洋都是蓝色，清新雅致的蓝色，融合了大海的雍容和天空的明朗。冷色内敛沉静中透着清爽与自在，所以冷色让人们产生了清凉、宽阔、静寂和深远感。蓝色、蓝绿色会使人们联想到冬天、大海、月夜等。冷色调适宜表现恬静、爽利、淡雅、清新的主题，如图4.13和图4.14所示。

（三）浅色调

浅色调是被白色或灰色淡化了的颜色，有洁净、凉爽之感，犹如雾气弥漫画面（见图4.15和图4.16）。将丰富的色彩统一在浅色调中，会呈现甜美、平静、清新、轻柔的和谐感觉。这种色调适宜于表现轻松、抒情、幽静、淡雅、柔和的内容。

图4.13 《晨露》（作者：徐娜）

点评：图4.13所示作品以冷色为主调，横构图显得宽阔舒展，浪漫的蓝色透明清晰，营造了清新、静谧的气氛。

图4.14 《丛林小屋》（作者：王志鹏）

点评：图4.14所示作品以冷色为基调，展示了落叶纷飞的灵动，变化丰富的蓝色传递出清新的冷空气。冷清的调子让世界变成童话。

用冷色渲染的画面带有平静、安宁、开阔的感觉，这幅画宁静中透着和谐纯美。

图4.15 《探》（作者：李可欣）　　　　图4.16 《灰》（作者：茹轩轩）

点评：图4.15所示作品中，浅色调以俏皮、轻快的语言给人带来轻松和愉悦，图中淡淡的色彩恰好突出了人物的生动。图4.16所示作品构图以上下视线引导，灰色的城市乌云密布，显得有点神秘诡异。画面以浅灰调子为主，加上小面积的纯色，很有空间感。

（四）暗色调与灰色调

暗色调是人们常说的低调，它给人一种沉思、凝重之感（见图4.17和图4.18）。在颜色中调入黑色，使色彩变得深重、不透明，属于低明度、低纯度的色彩，有一种厚重的温暖感。由于暗色调缺少刺激和生机，一般暗色为重的画面都会用少量的亮色来点缀。暗色调的优点是有深沉感。

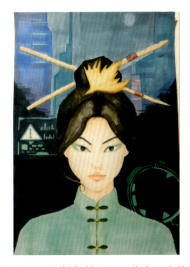

图4.17 《星空之下》（作者：梁晓琴）　　　　图4.18 《机械与梦幻》（作者：张佳悦）

点评：暗色调一般给人压抑、神秘之感。如图4.17和图4.18所示的两幅作品偏于暗色调，表达了一种神秘沉重的气氛。

（五）强对比色调

强对比色调是指使用高纯度的颜色绘制画面，它很少掺杂黑、白、灰的颜色或其他色，整个画面色彩饱和度高，给人以强烈的感官刺激，如图4.19和图4.20所示。

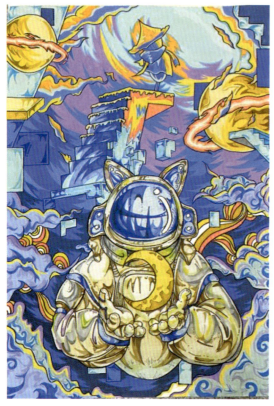

图4.19　《探求》（作者：贺虞梦）　　　　图4.20　《空间》（作者：金海沏）

点评：图4.19所示作品采用色相对比的方法表现出明亮的色彩关系，科技蓝加上黄金色十分扣题。

图4.20所示作品运用明度强对比的方法将矛盾空间和透视表现得很到位，并运用以紫色为主调渐变推移，在城堡背后给予黑白图形组合铺垫，给人以虚拟感。

（六）弱对比色调

弱对比色调多是含灰的色调和低彩度的色彩搭配，弱对比色调给人以素淡稳重的感觉，朴素、典雅，有一种超脱世俗的冷漠感（见图4.21）。尤其是浊色，朴素、柔和且从容，给人不透明感。但是，浓重的浊色画面也带有温暖、亲切之感。

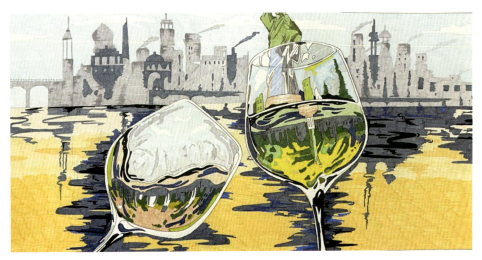

图4.21 《城市印象》（作者：刘尚恒）

点评：图4.21所示灰色的作品显得和谐统一，渐变过渡的黄色与远处的灰色推开了空间感，图中两个微醉的酒杯像是在对话，描述了城市中丰富的生活与心灵的疲惫。

四、画面的色彩调和

壁画的色彩设计更强调作者的主观印象，着重于色彩的情境表达，画面可以不表现自然光源效果和真实的色彩关系。画家可以按照需要自由选择色彩搭配，使之达到画面整体调和（见图4.22～图4.25）。那么如何运用色彩，使之产生最美的画面效果呢？

图4.22 《青春》（作者：国一萌）

点评：图4.22所示作品以不同深浅的黄色和暖灰色为主色，画面倾斜式构图增加了动感，女孩子俏皮的笑脸与暖暖的红花交相呼应，欢快热烈的青春气息溢出画外。

图4.23 《早上好》(作者:陈思雨)

点评:图4.23所示作品利用多种透视方法表现主题和人物,使其拥有虚拟的空间感。此作品采用大面积的调和色、临近色相互搭配,使画面趋于稳定统一。

图4.24 《追月》(作者:金湉)

点评:图4.24所示作品以冷色和暖色的对比达到醒目的效果,作者使用色彩推移的方法使多变的色调建立秩序感,从而达到比较协调的效果。

图4.25 《敦煌》(作者：梁宇航)

点评：图4.25所示作品借助敦煌飞天元素和敦煌壁画的色彩弘扬了民族传统文化。色彩艳丽而不失稳重，用色丰富且有节奏感。

对画面色彩调和的建议如下。
（1）色的对比面积应有主有次，主体色彩要占有优势。
（2）增加明度对比，使画面明亮有层次。
（3）降低附属色的纯度，即少量吸收主体色的色味。
（4）使用黑、白、灰或金、银等光泽色分割对比色，使画面和谐统一。
（5）注意统一色调关系，使画面整体协调。

在我们选择色彩互相搭配时，应注意从整体出发，营造一种美的意境，所以首先设立主色调。

从纯度上讲，低纯度的色彩可以衬托鲜明的色彩，使画面有前后层次，从而达到调和的效果。

从明度上讲，根据色调和形状的需要，设计好明度的距离能形成轻、重、动、静的效果。明亮色是轻盈而浪漫的，灰暗色是重浊而深沉的。如果没有灰暗的色彩衬托，明亮色彩的特征也显现不出来。

五、色彩与主题的契合

壁画设计的主题十分丰富。人们所接触和观察到的物象的形态、色彩，以及大自然自身所产生的变幻莫测的现象，都可用壁画的形式来表现（见图4.26～图4.31）。

图4.26 《风姿绰约》

（作者：黄昕烨）

点评：图4.26所示作品采用纯度较低的背景色烘托少女的靓丽。色调甜美而协调，充满温柔和美好的寓意。

图4.27 《马踏天宫》（作者：茹轩轩）

点评：图4.27所示作品以冷色调为主，天马飞行，势不可挡，身后的祥云涌动使画面充满生机。

图4.28 《落日余晖》（作者：刘洋）

点评：图4.28所示作品，天空中冷黄与暖橘的对比，树与大地的对比，产生了协调又有反差的视觉效果。把客观形象和主观的自我需求用装饰的手法进行必要的归纳、取舍，从而获得新的和谐形象和意境。

图4.29 《年轻的梦》（作者：金海沏）

点评：图4.29所示作品将大自然与未来科技相结合，以自然风景为基础，森林、海岸、城市与科技的融合为内容，多种机器人与大自然相辅相成，体现了未来绿色科技的思想，有了高科技机器人的协助，使得人类的生活变得更加便捷高效。以黄绿蓝为主色调突出轻松活泼积极的主题氛围。

图4.30 《舞》(学生作品)

点评:图4.30所示作品中,一对抽象变形的男女在满天的花海中奔跑跳跃,浅色调的背景显得很耀眼,衬托出了稍深色的主题人物,显示出积极向上的精神状态。

(a)

(b)

图4.31 《风景》

点评:图4.31所示的两幅作品采用艳丽的对比色,表现出理想中的梦幻色彩,再加上夸张的变形和有动感的线条,使画面产生强烈的秩序和节奏感,仿佛让人回到了儿时的情景。

风景题材虽然很多,但简单的罗列与堆砌是毫无生命力的,提倡通过写实、抽象和平面或光影透视等手法的综合运用,融入作者对生活的热爱、对创作的情感和对艺术的追求,这样才能创造出完美的画面。

第二节 壁画的风格

壁画的风格是主题画面气氛与描绘对象的感觉相契合而形成的壁画品格。就壁画的风格而言,没有好坏之分,每一种风格都有它的独特优势。在绘制壁画时,要注意整体风格的统一,全面综合地考虑构图、题材、色彩、形式、材质等(包括画框、装裱等),在不同环境中巧妙搭配相适应的壁画,可以起到烘托环境、画龙点睛的作用。下面我们来分析几种壁画的风格。

一、写实风格

写实不是机械地照搬物象。对景写生是艺术设计的一部分,创作首先要进行观察、探索,抓住景物的形与色调的关系,将印象深刻的景象绘制在画面之上,并在写实的基础上加入装饰性(见图4.32)。写实壁画侧重从内心世界出发,抒发创作者对理想境界的热烈追求。例如,当我们看到浪漫主义画家那热情奔放的笔触、瑰丽绚烂的色彩,就会情不自禁地受到感染。

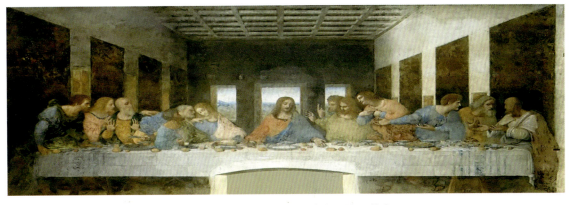

图4.32 《最后的晚餐》(作者:达·芬奇)

点评:图4.32所示作品为米兰圣玛利亚修道院餐厅壁画《最后的晚餐》,这幅画作从人物的动作、姿态、表情中洞察人物微妙的心理活动并表现出来。巧妙的构图和独具匠心的经营布局,使画面上的厅堂与生活中的饭厅建筑结构紧密联结在一起,画面占满了修道院食堂大厅的整个墙面,使观者感觉画中的情景似乎就发生在眼前。

浪漫自由的写实风格挣脱了传统拘束,强调舒展烂漫、自由奔放的情调(见图4.33~图4.35)。它常通过联想或想象等手段超越现实。

图4.33 《青春》(学生作品)

点评：图4.33所示作品的构图变化丰富，色彩以浪漫青莲色为主，清新、轻松。用笔奔放流畅，画面中女孩姿态翩然，轻灵而自由。

图4.34 《女兵》(学生作品)　　　图4.35 《飞天》(作者：梁宇航)

点评：图4.34所示作品中，女兵身姿轻健挺拔、苗条婀娜，她们英姿飒爽地走出城门，引来人们羡慕的眼光。白色的城墙与红色的女兵服装形成强烈的对比。图4.35所示作品用对比色的变化刻画主题，仙女手捧莲花随风而动，充满浪漫的想象。

二、抽象风格

抽象的壁画力求在有限的画面上表现出无限的幻想空间（见图4.36～图4.43）。

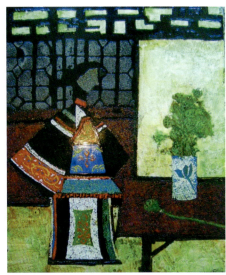

图4.36　《闺中女》（学生作品）

点评：图4.36所示两幅漆画采用类似皮影的风格，平面式的构图使得画面具有强烈的装饰效果。

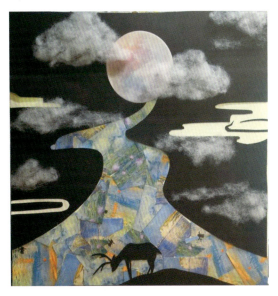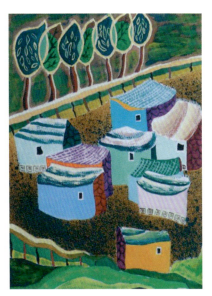

图4.37　《月亮河》（作者：廖宇哲）　　　　图4.38　《乡村》（学生作品）

点评：图4.37所示作品选择黑色卡纸、便利贴、棉花等材料进行了拼贴设计，仿佛在河流蜿蜒处等待归乡的人。图4.38所示这幅作品是色相的弱对比，保留明度对比，画面的冷色处理给人一种自然的清爽感，选用不同的处理技法，使得画面产生清晰和朦胧的效果。

如图4.37和图4.38所示的这两幅作品都是对自然的描绘，从朴素亲切的画风，我们可以看出他们对现实生活的热爱与追求，它倾注了作者的真实情感，表达了他们对自然美景的热爱。农舍、树木、小路、池塘都融入了作者对故乡的眷恋之情。

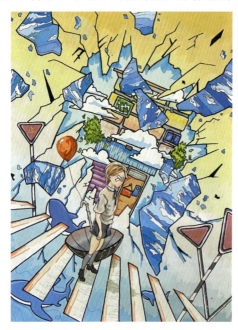

图4.39　《挣脱》（作者：贺虞梦）　　　图4.40　《龙》（作者：金湉）

点评：图4.39所示作品使用大面积的色相对比，并使其纯度降低，画面显得协调有序，从而减弱了形的冲突感。图4.40所示作品中有翻卷的云水、蓝色的飞龙，画面色彩主次分明，冷暖色彩搭配得恰到好处。

图4.41　《寒冷》（学生作品）

点评： 图4.41所示作品中，冷的色彩、旋转的树和座椅、一对失意的人，唤起人的许多联想。月色皎洁如霜、清凉如水，画面亦真亦幻，使人感到一股莫名的惆怅。画面没有细致的面部描写，却带给人深深的感触。

图4.42 《梦》（学生作品）　　　　　　图4.43 《呐喊》（学生作品）

点评： 图4.42所示作品是关于鹿的题材画，笔触纵横大胆，展示出雄浑厚重、色彩绚烂的画面。作者没有细致的形态描绘，却赋予画面宏阔、苍劲、粗犷、朦胧的品格。图4.43所示作品中，强烈的人物变形使画面产生了一种神秘的超现实主义气氛，令人恐惧的女人给观众带来了强烈的不安。

同一种题材不同的风格表现（设计：唐莎）

图4.44～图4.48所示的这几幅作品各具风格，都是在宏村建筑的基础上进行提炼设计出来的。风景变化是一种理想的艺术形式，它不以如实地描绘大自然为最终目的，而是在不违背常理的前提下，大胆地运用艺术规律与形式美的法则，在形象和组合上进行夸张、取舍、变形，从而使画面有情趣、有节奏、有韵律。

图4.45所示的这幅画具有国画工笔的韵味，春色浓厚，白色的墙体也被这自然的绿染成了黄色，湖水也染成黄绿色，色调和谐统一，给人宁静恬淡的感觉。田园绿野，让人不禁会产生更多的遐思与回味。

图4.46所示作品中,夜晚繁星点点,村庄在金黄的月光下显得静谧、浪漫;马路使用色彩推移法,像是铺了一层金子;紫色的墙,给人以神秘的感觉。对比色的巧妙运用,令人神往。

图4.44　宏村线描写生

图4.45　田园风格

图4.46　浪漫风格

图4.47所示作品是一幅村庄雪夜图景,大面积的紫色调制造神秘感,一轮皎洁的月亮和白色的积雪令人醒目,房子在水的倒影下显得抽象朦胧,整体色调统一,样式新颖。

图4.48所示作品中,房子在烈日的炙烤下艳丽厚重,呈朴拙之风;运用对比色,增强了吸引力;房子和树木的造型别具特色,增添了趣味性;飞翔的鸟增强了画面的动感。整幅画面体现了一种浓厚古朴的文化氛围,令人神往。

壁画的色彩与风格特征 第四章

图4.47 抽象朦胧风格

图4.48 古朴民俗风格

 知识链接

亨利·马蒂斯

　　法国画家亨利·马蒂斯（Henri Matisse）是野兽派的代表画家，他的作品融入了印象派的精华并吸取东方艺术与非洲艺术的元素，形成自己独特的画风，作品线条流畅并富有节奏感，色彩纯粹而自然。亨利·马蒂斯的作品充满了装饰感，追求原始化、单纯化。

　　图4.49所示的作品线条飘逸自然，分割平衡，色彩纯度较高，整个画面颜色协调统一。

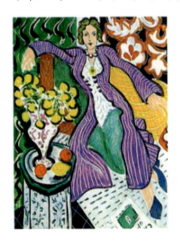

图4.49 装饰画及构图框架

97

图4.50所示作品使用大量的红色进行创作，使画面呈现出温暖的氛围，而窗前一块绿地又使大面积红色的画作显得活泼自然。

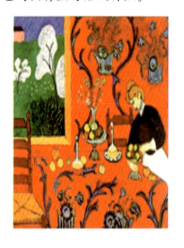

图4.50 装饰画及构图框架

壁画《梦幻侏罗纪》

作品《梦幻侏罗纪》（见图4.51～图4.55）由"恐龙家园""梦回远古"和"神秘星球"3个主题所构成，画面整体色调以蓝灰色调为主，幽蓝河水、壮丽山川、巨大莹紫的星球、恐龙回首、似云似水在空中飘浮的水母、深邃的星空银河、骄阳和明月共存，使得整个画面形成日月轮回的梦幻时间感，突出了美妙的远古时代的神秘意境；壁画采用具有地壳色彩的马赛克进行组合拼接，使得作品更具现代设计感，把古老的元素变成一个时尚的、永久的艺术品。这幅巨大的壁画为成都地铁增加了一道靓丽的风景。

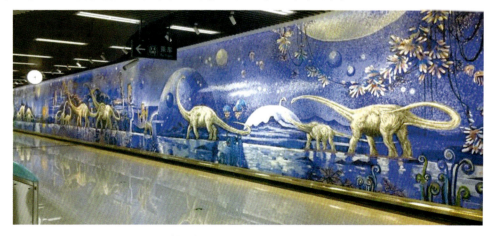

图4.51 《梦幻侏罗纪》（作者：陈捷）（局部一）

壁画的色彩与风格特征　第四章

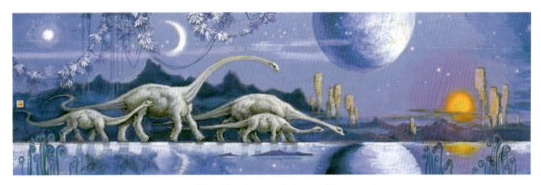

图4.52　《梦幻侏罗纪》（作者：陈捷）（局部二）

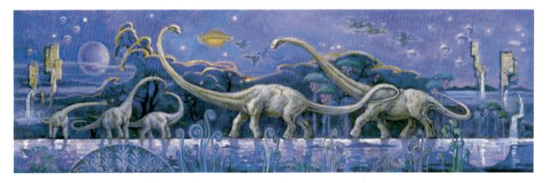

图4.53　《梦幻侏罗纪》（作者：陈捷）（局部三）

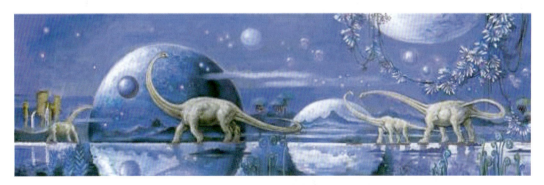

图4.54　《梦幻侏罗纪》（作者：陈捷）（局部四）

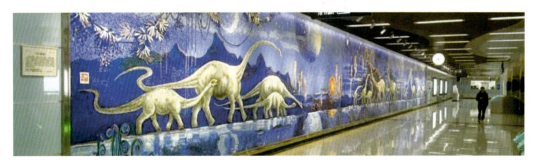

图4.55　《梦幻侏罗纪》（作者：陈捷）（局部五）

你可以在这里穿越时空,重回远古,开启一次寻龙诀大战盗墓笔记的梦幻之旅;你可以在这里与心爱的他(她)浪漫相约,许下"爱你一亿年"的承诺;你可以在这里和宝贝一起,探寻史前大自然和恐龙世界的神奇秘密;你还可以在这里,拍下N张美图,惊艳整个朋友圈……

课堂实训及示例

1.尝试用平面空间构图完成一幅人物壁画(见图4.56)。要求:认识色彩调和的规律,通过色彩配置和组织,建立画面的色彩秩序,使画面虚实相生。

2.根据选定的主题,选用对比色完成一幅壁画(见图4.57和图4.58)。要求:画面完整,色彩搭配合理;选择适合的绘画颜料表现主题创意;主题突出,层次分明。

图4.56 《飞天》(学生作品) 图4.57 《雨后》(学生作品)

图4.58 《光影》(作者:吴珂)

第五章

壁画的制作与技法表现

学习要点及目标

- 了解更多壁画的表现方法。
- 掌握技法与材料的结合,并应用在设计作品中。

本章微课视频

影响壁画形式及风格的因素有很多，如构图、造型、色彩，以及空间的处理、壁画的材料运用等，表现技法也会对壁画的表现形式及风格产生直接的影响。

表现技法一般指对绘制工具及材料的选择，以及对材料工具不同的运用。例如，在颜料的运用上薄与厚、干与湿的变化；在绘制工具的运用上，由于绘制力度的不同，速度的快慢将产生出不同的视觉效果。

第一节 湿壁画

湿壁画一词最早来源于意大利文Fresco，翻译过来就是"新鲜"的意思，是古代主流壁画技法之一。最早的湿壁画绘制技术都是由师徒间代代相传的，很少有文字书籍记录。

一、湿壁画的特点

湿壁画有制作工艺复杂、专业性强的特点，因此它的技法流传非常困难，很多画家都不愿意去尝试绘制湿壁画。直到欧洲文艺复兴时期才出现了湿壁画绘制技法的相关书籍，湿壁画艺术得以广泛发展。图5.1和图5.2所示为当时的经典湿壁画。

湿壁画从原理上来讲就是把水溶性颜料涂在未干的灰泥浆墙面上，颜料在灰泥未干之前慢慢渗透其中，从而变成墙壁的一部分。干透之后，在墙体表面形成一层极不易溶解的碳酸钙，对墙体起到了密封的作用，能够有效地阻隔湿气和雨水的侵入，所以湿壁画可以长久保持鲜明的色彩。

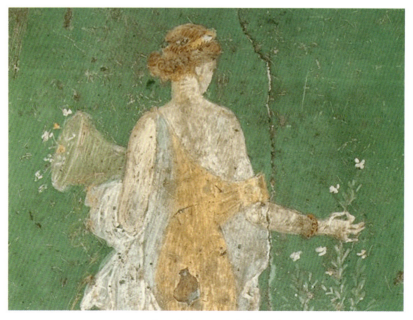

图5.1 庞贝城的壁画《花神芙罗拉》

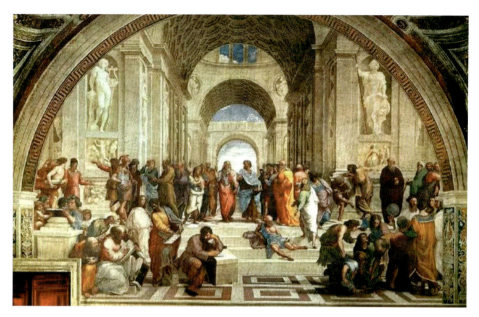

图5.2 拉斐尔的壁画《雅典学院》

二、材料与工具

湿壁画因其色彩恒久不变，制作材质相对稳定，适合于规模宏大的纪念性题材，其传统制作材料与独特方法一直沿用至今。

制作湿壁画的材料如下。

1. 石灰

石灰是最为重要的材料。自然界的石灰石经过高温加热之后（900℃以上），会释放出二氧化碳，得到生石灰CaO。生石灰加水后即可成为熟石灰，又称"消石灰"$Ca(OH)_2$，熟石灰即为做墙体用的灰浆材料。由于生石灰加水后会释放出大量热量，产生高达400℃的高温并伴有大量水蒸气的释出，所以必须采取安全可靠的操作程序。首先将生石灰放置在适当的容器当中，比较常用的是陶缸，然后按适当的比例一次性加入足够的水（以每10kg生石灰中加入15kg水为宜），同时马上进行搅拌。待冷却后，熟石灰浆就做好了，如图5.3所示。

刚制作的熟石灰浆，里面还含有尚未熟化好的生石灰颗粒，如果立即将这样的熟石灰浆涂在墙上，可能会引起墙面的崩落和爆裂，所以还需要经过3至6个月的"老化"过程才能够使用。老化的方式主要为长时间加水储存，保持一定的湿度以防止干结。老化的过程其实就是灰浆继续熟化的过程。

2. 沙

沙是用来和灰浆混合后制作墙体的一种重要的材料，在墙体干燥过程中起到减缓灰泥收缩过度而易引起开裂的作用，同时可以增加灰泥的强度。用于湿壁画的沙应是洁净的，在使用之前要经过清洗与晾晒，去除沙中携带的杂质与腐土。沙粒要尽可能有棱角，不应是圆形的颗粒，这样才能够与石灰浆紧密结合成为永久性的固体结构。图5.4所示为常用细沙。

图5.3 熟石灰浆

图5.4 细沙

3. 筛子

筛子用来筛分沙子。沙子大体可分为粗沙和细沙两种,粗沙用于制作墙体,直径0.2cm左右,细沙用在绘画层,直径0.1cm左右。

4. 灰浆搅拌槽

灰浆搅拌槽是用来搅拌沙子与熟石灰的工具,一般选用木槽或玻璃钢槽。

5. 镘刀

镘刀是用来平整墙面或填补和修整画面边缘的工具,可按照墙面大小选用不同型号尺寸

的镘刀。

6. 喷雾器

喷雾器用于喷湿墙面，一般在制作大型湿壁画时会用到。

7. 托灰板

托灰板用于承托灰浆，在刷涂墙面时使用。

8. 木尺

木尺用于度量画稿及墙体面积，还可以用来刮平墙面。

9. 颜料

绘制湿壁画一般采用矿物类颜料。相对于植物类颜料来说，矿物颜料性质较为稳定，不易变色氧化。常用矿物类颜料如图5.5所示。

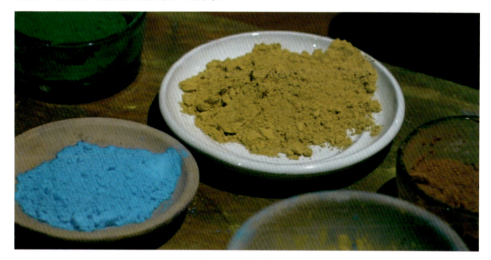

图5.5 矿物类颜料

颜料调和剂除降低颜料粘度外，有时也用于清除画面的油脂。它可以稀释颜料，方便绘画，柔和笔触并保持颜料的附着力。颜料的调和剂一般有两种，一种是清石灰水，就是用水和石灰浆充分搅拌沉淀后，取出最上层的较为清澈透明的水；另一种是蒸馏水，就是常见的纯净水。把颜料粉与调和剂调和成糊状即可使用。

有些颜料因产地不同，质地不同等原因，需要在作画前进行颜色的试色和检测，来确保它们的稳定性和持久性。

10. 画笔

画笔一般采用型号不同的圆头长锋鬃毛笔（见图5.6），短毛或过硬的画笔不太适合湿壁画的绘制，会划伤较为湿软的壁面。除了鬃毛笔之外还可以使用国画毛笔（见图5.7），如狼毫毛笔弹性足，适合用来勾线；羊毫毛笔含水色饱满，适合上色。

用新笔前需要把笔毛上的胶清洗干净，画完后，也要及时把笔清洗干净，晾干，否则笔毛间残留的颜料或石灰干后变硬，笔就无法继续使用了。

图5.6　鬃毛笔

图5.7　国画毛笔

三、湿壁画基底的制作

墙体是湿壁画依附的根基。墙体的质量好坏决定了湿壁画的绘制效果和寿命。一般情况下，墙体分为砖墙、水泥墙、石墙、木板墙。

墙体的基本要求：墙体必须是干燥的，潮湿的墙体上了灰泥之后极易产生返潮现象。墙体表面要粗糙，否则灰泥不易挂结于墙体表面。墙体要有一定的吸水能力。

1.墙体的整理

在涂抹灰泥（见图5.8）之前，必须将已经干透的墙壁用清水反复浸湿，使墙面达到水分饱和，然后将墙面的一切附着物打扫干净（可使用喷雾器喷湿后清扫）。若墙壁面积较大，还可以在墙体上贴挂一层细网（见图5.9），使灰泥能更好地贴合在墙壁上。湿壁画的基底大概要做3～4层，分别为粗泥层、均匀层、粗绘画层和细绘画层。泥层基底制作的好坏决定了湿壁画的绘画效果，在制作时切不可粗心马虎。

图5.8　灰泥

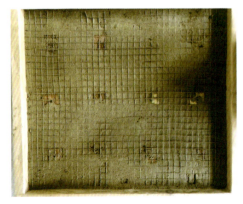
图5.9　墙体挂网

2.粗泥层

灰浆和粗沙比例1∶3，加水少许，反复搅拌均匀到用手可捏成团不松散最好。将墙面用水打湿到水分饱和后，用手将调制好的灰泥用力喷抛到墙上。抛泥时要按从上至下，从边缘

到中间的顺序，让灰泥在墙体表面分布均匀，厚度范围为0.5～1.5cm。墙面面积较大时，粗泥层要稍厚一点，墙面面积较小时可以稍薄一些。粗泥层可用木尺粗略刮平，再用镘刀镘平整。粗泥层完成后，可用镘刀划出一些格纹，加大与第二层灰泥之间的摩擦力，待其彻底干燥后开始下一步的涂抹工作。

3. 均匀层

均匀层用料与粗泥层一样，水分可以稍微少一点，灰泥略稠。首先要使用喷雾器把之前的粗泥层喷湿、喷匀，待其彻底吸收完水分后用镘刀把灰泥均匀涂抹在墙体上，厚度范围为0.5～1.5cm，这一层要压实、压匀，尽量抹平，待其开始变硬前，用镘刀刮划交叉线痕，将墙面"拉毛"。至墙面完全干燥后开始下一步工作。

4. 粗绘画层

灰浆和细沙的比例为1∶2，然后加水搅拌均匀后使用。这一层的厚度范围控制在0.5～1cm，要尽量涂抹平整，待其将干未干之时，绘画者可以把画稿粗略地过到墙壁上，这样可以对构图的大小和位置有一定的了解，检验画稿的整体效果，做到心中有数。待粗绘画层彻底干燥后，开始进行下一步工作。

5. 细绘画层

根据画家对墙面肌理效果的不同要求，灰浆与细沙的比例可以略有不同，比例为1∶1～1∶1.5。细沙比例越高，墙面越粗糙，反之则更细腻。细绘画层厚度范围为0.5～1cm即可。在制作大型湿壁画时，可按每天绘画的工作量来进行涂抹。到此，所有涂层全部完成，总厚度范围为4～5cm。在天气比较干燥的时候，细绘画层大概半天时间就会干硬了，所以画家必须在有限的时间内完成作品，这往往需要大量的实践和经验才能够做好。

四、湿壁画的绘制程序

湿壁画的绘制程序可分为构思、起稿、透稿、着色、整理完成。湿壁画不同于其他画种，需要合理的时间分配与严格的程序操作，任何的疏忽和不规范的操作都会造成不可逆的后果，所以，需要画家对整个过程加以详细的安排，做到心中有数。

1. 起稿

先按照墙面的比例、形状、结构、视角等要素将草稿中需要画出的物体或人物进行深入刻画，最好将所要体现出来的内容基本如实地体现出来，包括每一个细节都要完成到位，素描稿完成后，将其用九宫格的形式分格、分块地放大到和墙面等大的纸上，作为等大素描稿，此步骤完成的好坏会直接影响到整个湿壁画的完成情况。

2. 透稿

等大素描稿完成后，需要将其透印到墙壁上，如果是较大尺寸的湿壁画，透稿需要分两次来完成，一次是在粗绘画层上进行整体粗略的透稿，一次是按当日可完成的绘画量进行精确的透稿。如果是尺寸较小或一天可以完成绘制的湿壁画，则可以一次性直接透稿在细绘画层上。

透稿有两种方法：一种是粉透法（见图5.10和图5.11），就是在等大素描稿上用细针沿着轮廓线刺成紧密连续的小孔，然后将稿子贴在墙上，用装有色粉的粉扑或细布袋扑印在有孔隙的地方，使色粉透过小孔印在墙上，这样墙上会出现清楚的色粉线条，稿子就透好了。另一种是力透法，先把等大素描稿平铺在墙壁上，然后用非金属且带尖的工具沿素描稿上的轮廓线稍稍用力刻描一遍，这样会在墙壁上留下浅浅的印痕，稿子也就透好了。

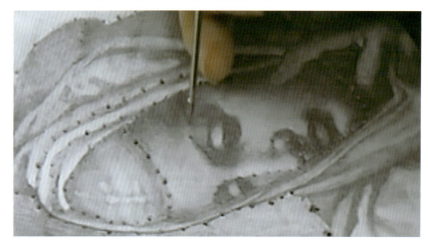

图5.10　粉透法（图例一）

图5.11　粉透法（图例二）

3. 着色

湿壁画的着色顺序一般是由浅至深，着色方法基本采用薄涂法。着色时笔中的颜料及水分要适中，太浓难以运笔，太稀则会在墙面上流淌。要时刻注意绘画层的湿度，保证壁画干燥前把颜色都上完。当局部的绘画层完成之后，要将其边缘多余的部分清除掉，以便之后绘制。着色完成之后，需要等待湿壁画完全干透，要避免阳光直晒和湿气侵袭。干透后，这幅湿壁画就完成了，如图5.12和图5.13所示为两幅完成的湿壁画作品。

图5.12 湿壁画作品（作者：高诗瑶）

图5.13 湿壁画作品（作者：于沐田）

第二节 丙烯壁画

丙烯壁画是用丙烯颜料制作的壁画。丙烯颜料是化学合成胶乳剂与颜色微粒混合的颜料，属于新型绘画颜料。

一、丙烯壁画的特点

丙烯颜料最早出现在20世纪60年代，由于其具有的化学稳定性及牢固性，在现代生活中将其运用到了各种形式的艺术中，如现代壁画、涂鸦，甚至可以用来装饰服装、鞋帽等生活用品，如图5.14和图5.15所示。

丙烯颜料和其他画种所用颜料一样，都是由色粉和黏合剂组合而成，油画、水彩画、蛋彩画、重彩画所用颜料全部是由色粉或色素配以黏合剂组合而成，比如说水彩用的黏合剂是阿拉伯树脂胶，油画用的是亚麻籽油胶，重彩颜料是用动物胶或植物胶。丙烯颜料的黏合剂是人造塑胶，具有黏合力强、干燥速度快、挥发性强的特点，利用这一特点，可以很好地做出各种肌理效果。丙烯颜料在落笔后几分钟内就会干燥，能有效提高壁画完成的速度；干燥后不易脱落且有一定的柔韧性，不会产生脆化或龟裂现象；颜色饱满、鲜润，还可以用水稀释，产生水彩画的效果。总之，丙烯颜料具有油画、水彩等所用颜料的优点和较好的绘画效果，已成为绘制现代壁画的一种常见的颜料，相关壁画作品如图5.16和图5.17所示。

图5.14　丙烯颜料在服装鞋帽上的应用

图5.15　丙烯颜料在生活用品上的应用

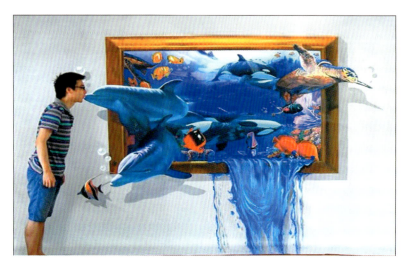

图5.16　3D立体墙绘

图5.17 丙烯墙绘

二、丙烯壁画材料与工具

丙烯颜料无法在光滑且无孔的表面上附着,所以像玻璃、不锈钢或油质的表面是不能作为丙烯颜料壁画的基底的,可以在木板、石墙、画布、纸板等粗糙并且无油脂的基底上作画。

1.画笔

常用的丙烯颜料壁画画笔如下。

鬃刷,用来铺设大面积底色和物体;扇形笔,适合厚涂颜色时使用;毛笔,用来刻画细节和勾线。

2.辅助工具

辅助工具主要包括丝瓜瓤、海绵、纸团等用来制作肌理效果的工具,不同材质的工具得到的肌理效果不同,可以多加尝试,选择最适合画面效果的工具。

3.调色板

调色板最好使用易清洗的瓷盘或玻璃板。

4.颜料

丙烯颜料按照用途来分,可分为一般绘画用丙烯颜料,插图、设计用丙烯颜料,喷绘用丙烯颜料,等等。一般绘画用丙烯颜料又可分为透明与不透明颜料。

按包装来说可以分为罐装和管装两类,如图5.18和图5.19所示。

图5.18 罐装丙烯颜料

图5.19 管装丙烯颜料

三、丙烯壁画绘制方法

在绘制丙烯壁画时把控好丙烯颜料的用量很关键，为了保证绘制效果，建议使用以下方法。

1. 拷贝底稿

在壁画制作前，需要画出合适比例的线描稿，通过打格、复写纸拷贝或幻灯机放稿等形式拷贝底稿。拷贝时，要注意比例是否准确、拷贝是否完整等问题。

2. 着色方法

由于丙烯颜料干后不能被水稀释，所以要注意把握绘画的时间。丙烯壁画主要有五种绘制技法，分别为不透明画法、透明画法、半透明画法、多层画法、勾线渲染罩色画法。不同的绘制技法达到的画面效果不同，需要多加练习。

（1）不透明画法，是最基础、最简单的画法。与水粉画法的步骤一样，用笔直接在画底上作画，由于丙烯颜料中有很多是较为透明的，所以需要调和一些白色来增加颜色的覆盖力。

（2）透明画法，即采用较为透明的丙烯颜料通过多次重叠达到最后效果的画法。

（3）半透明画法，是指结合不透明画法和透明画法的优点来绘制壁画，既有透明画法的通透感，又有不透明画法的厚重感，颜色层次更为复杂，绘画语言更加丰富，作品如图5.20所示。

（4）多层画法，来源于油画多层技法，是用透明或半透明的颜色反复多次罩染，中间穿插有白色提亮的一种画法。

（5）勾线渲染罩色画法，这种画法不仅可以保留线描，而且色彩层次比较丰富，透明效果好。绘制程序首先是勾线，一般采用毛笔来勾勒，含色量大，笔锋较长，运笔流畅，能够画出挺拔有力量感的线条。线的颜色根据画面的需求来定。

线条勾勒完成后，开始染色。渲染时要注意根据光影及结构来进行着色，染色时可以稍微染过一点，为后续的罩色工作打好基础。

罩色时要用水稀释颜料，降低颜色的覆盖力，过厚的颜料会覆盖掉渲染的细节。罩色的过程也是调整整幅壁画色彩的过程，一层不行可以再罩第二层，直至达到满意的效果为止。

罩色完成后，还要把被颜色覆盖的线条重新勾勒一遍，线的颜色、粗细可以进行微调以

达到最后画面的和谐统一。需要注意的是，多次罩染的时候要掌握好颜料的浓度，即由稀到浓、由薄到厚。丙烯颜料通常用水稀释，所以调色时颜色的种类不要太多，以免造成颜色的浑浊。全部整理之后，整幅壁画也就完成了。

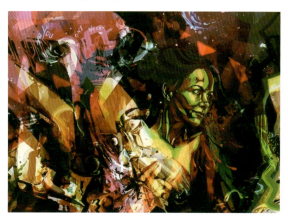

图5.20　荷兰女艺术家Martine Johanna的丙烯画作品

第三节　重彩壁画

重彩在中国绘画的早期阶段占有重要位置。重彩壁画作为中国传统绘画的形式之一，具有中国画特有的绘画语言，比如说平面性、装饰性、线的运用、构图的章法等，具有现今我们所说的"中国画"的诸多要素，如图5.21和图5.22所示。

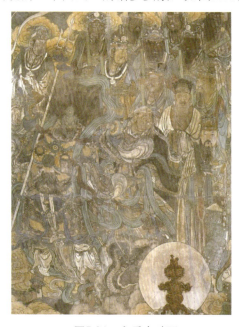

图5.21　永乐宫壁画

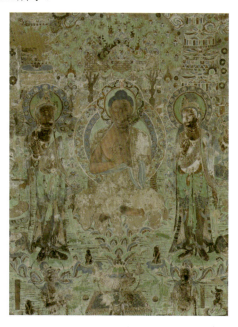

图5.22　敦煌壁画

传统文化和传统艺术目前越来越受到人们的重视，中华几千年文化底蕴和艺术传统，需要我们进一步发掘和传承。

一、重彩壁画的结构与画法

重彩壁画因其结构特点分为三个部分，即墙壁（支撑结构）、地仗层和颜料层（见图5.23）。现在也有直接画在木板、麻纸、麻布等多种材质上的重彩壁画，不同材质的画底可以呈现出不同的画面肌理效果和画面语言。

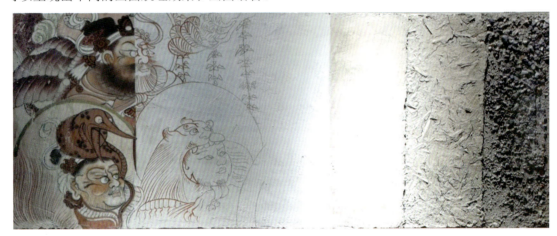

图5.23　重彩壁画的分层结构（从左至右依次为颜料层、地仗层、墙壁）

传统壁画的支撑结构一般有泥墙、土墙、砖墙、石墙等。在教学中常以木质画板作为支撑结构（墙壁）来使用，方便绘制及移动。

地仗层指的是绘制壁画的泥壁层。早期壁画的墙面主要采用土拌泥进行涂抹，之后出现的石窟壁画是在凿好的石壁上抹上一层草拌泥，再进行打磨、干燥，这一层即为粗泥层。制作工艺精细的还会在粗泥层上再平涂一遍底色层，是为了衬托壁画主体色彩，这一层对于壁画临摹的效果起到决定性的作用。一般是白色打底，也有用红土作为基底的，然后再在之上落稿、勾线、上色。

颜料层又叫表现层、画面层，一般选用矿物颜料上色，辅以植物水性颜料作为补充，最后还可配以沥粉贴金等技法来加强画面的层次感，最后完成整幅重彩壁画的绘制。

这里主要介绍两种画底的制作方法。

1. 纸本壁画基底

纸本壁画基底，需要准备的材料有：自选尺寸画板、云肌麻纸或壁画专用双层或三层夹宣纸、白乳胶、羊毛刷、澄板土（见图5.24）、蛤粉（见图5.25）、明胶液、胶矾液。其制作步骤如下。

第一步，绷纸。先把麻纸或宣纸用水均匀打湿，然后平铺在地面上，再把画板对正放在纸上。纸要略大于画板，四周留4~5cm为佳。接下来把纸向画板方向翻折，然后用白乳胶涂抹在画板的四个侧边及背面和纸重叠的地方，把纸均匀地粘好，尤其注意四个角的包边要结实。这时要保持纸还具有一定的湿润度，这样等纸干后表面才会平整。

壁画的制作与技法表现 第五章

图5.24 澄板土

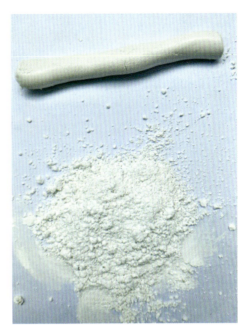

图5.25 蛤粉

第二步，刷涂土色。等纸干后，用1份明胶液、2份水、适量的澄板土、墨汁调和成土色颜料。用羊毛刷均匀地刷涂在画面上，涂两至三遍，刷至土色均匀即可。刷涂时可先横刷再竖刷，这样比较容易刷匀。土色颜料的浓度等同于浓豆浆即可，最后一遍刷涂土色时可加入适量的胶矾液，可以起到固定土色的作用，防止后续的工作把土色层又翻刷出来。

第三步，刷涂蛤粉。做好的蛤粉团子用淡胶化开，浓度相当于较浓的豆浆为佳。与刷土色步骤一样，也是均匀地涂两至三遍，最后一遍可在蛤粉液里加入适量的胶矾液。蛤粉团子是由蛤粉加浓胶团成圆球后，反复摔打，使蛤粉和胶液充分融合。做好的蛤粉团子和面团类似，有一定的黏性。做好的纸板底子的表面与墙壁的感觉类似，做到不洇、不裂、不掉粉即可。

2. 泥板壁画基底

泥板壁画基底，需要准备的材料有：带木框的板子（见图5.26）（不易变形）、纹理较粗的麻布、白乳胶、钉枪、细沙、高岭土、澄板土、麦秸秆、麻刀、草纤维、棉花、纸浆、刮刀、明胶、蛤粉、抹子、盆。其制作步骤如下。

第一步，钉麻。用钉枪钉麻布，麻布要绷紧，不要脱离画板（见图5.27）。

第二步，调泥。用稻草纤维、麻刀（防裂，起到固定、防潮、透气的作用）、麦秸秆、细沙、高岭土、白乳胶（加入适量的水调稀）、棉花（薄薄的，一层一层加）在盆里调匀成泥，泥要避免出现结块的现象，调好的泥要带有一定的黏性。

第三步，刮泥。先用抹子在做好的麻布底子上平刮一层，尽量刮匀刮牢。然后在泥里加纸浆（皮纸泡开可自制）、棉花和澄板土（根据画面底色可加适量高岭土）再平刮一遍，这一遍可以把第一遍没做平整的地方刮涂平整。晾干后，再刮涂一遍，这一遍根据自己需要的画面底色来选择用澄板土或者蛤粉，澄板土是土黄色，蛤粉更白，若是红土底子可以在澄板

土里添加一些红色颜料。注意刷涂澄板土底色时，薄薄地上一层即可，越薄越牢固，太厚则容易导致开裂现象。完全干透后可以用胶矾液刷一遍画面，起到固定的作用（见图5.28）。

图5.26　带木框的画板

图5.27　钉麻

图5.28　做好的泥板壁画基底

上色和后续步骤需要准备的材料和工具有：矿物颜料、国画颜料、明胶、墨汁、笔洗、调色碟、拷贝纸、勾线笔、白云笔、沥粉工具（沥粉膏、沥粉袋、挤花头）、金箔与铜箔、砂纸。

二、重彩壁画的制作工序及技法表现

重彩画的绘制要使用很多技法，只有工序与技法得当才能较好地展示画家的创意思维。

1. 拷贝线稿

拷贝线稿的第一种方式是直接采用灰色可擦复写纸放在画底和线稿之间，固定好位置

之后用签字笔顺着线稿的线条刻画一遍，这样通过复写纸可以把线稿的内容完整地复写在画底之上。漏稿是第二种拷贝方式，就是用细针在等大的线描稿之上，沿着线条刺出连续的小孔，用装有红土粉的小布袋顺着小孔拍打，色粉漏过小孔拍打到画底之上，点连成线，完整的线条就有了（见图5.29和图5.30）。

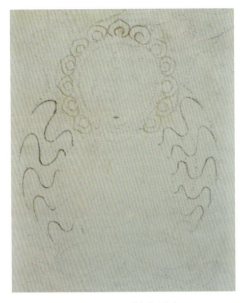
图5.29 粉本刺孔

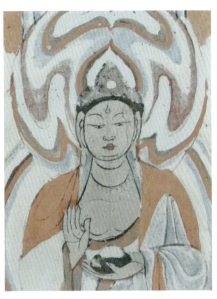
图5.30 依粉本勾线上色

2. 勾墨线

一般采用狼毫或狼羊兼毫勾线笔作为勾线的工具，勾线时按拷贝好的线条根据画稿施以浓淡墨色，如若底色较深，也可以勾画浅色线条，有不同的画面效果（见图5.31和图5.32）。

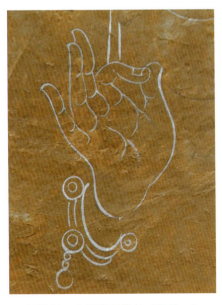
图5.31 勾画浅色线条（图例一）

图5.32 勾画浅色线条（图例二）

墨线要流畅、饱满，不要有飞笔、断线的情况。一般来说人物面部、手部或者肌肤的线条要相较浅淡，其他部分的墨线可以更浓更深，墨的浓淡分出这两个层次即可（见图5.33）。勾线时可以从画面的左上部分开始逐渐画至右下部分，这样刚勾好的墨线不会被手蹭脏。墨线完成后就可以进行下一步工作。

3. 上色

上色一般选用两种颜料：一种为矿物颜料，即选用天然矿石经研磨精制而成的一种颜料，具有色质稳定、光泽度高、覆盖力强的特点，矿物颜料须调和胶液后才可以使用；另一种是水性植物颜料，有一定的透明感，可打底或渲染用。

从画法上来说，壁画不同于纸本或绢本的工笔画，不需要太多的渲染技法，主要是以"勾填平涂"的技法为主，即上色时要保留完整的墨线，不要用颜色遮盖或弄脏墨线，颜色和线条是互不干扰又不分离的，颜色以平涂的手法填在墨线之间，相互衬托（见图5.34）。如有被颜色覆盖掉的墨线，可以等整体上完色之后再复勾一遍墨线。

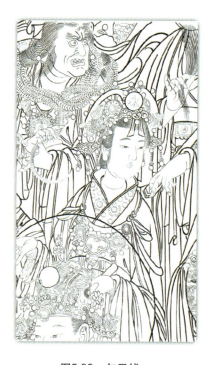
图5.33　勾墨线

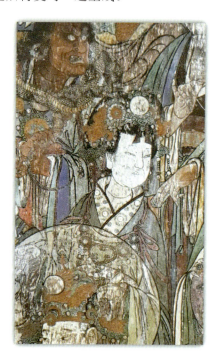
图5.34　平涂上色

4. 打磨与做旧

古时流传下来的壁画作品历经风雨和时间的洗礼，会出现斑驳、破损、氧化变色的情况，所以为了修复古画或模仿这种感觉，需要对"新画"进行处理，处理方法有两种：第一种是打磨，用粗细在400目左右的砂纸在原壁画破损掉色的地方用适当的力度打磨掉颜色层，露出底色即可，有一些破损严重的壁画甚至会露出最下方的土层，可以自行根据需要来进行打磨，如图5.35所示。

第二种方式是做旧，用赭石、土黄加墨调出一种土灰色，用干笔侧锋按原作去皴擦到相

应的位置。还可以用水洗去一部分颜色，模仿被雨水冲刷后的效果（见图5.36）。

图5.35　打磨

图5.36　做旧

5．沥粉贴金

沥粉贴金是重彩壁画中经常使用的一种特殊装饰技法，即把含胶的膏状类的物质放在粉囊中，通过前端开口的沥粉尖子挤出立体的细线绘在壁画之上，再贴以金箔的一种技法。它能够增强壁画的立体感和层次感。沥线完全干后，在贴金的部分薄薄地刷一层胶液，等胶液将干未干时，把金箔均匀地铺盖在画面上，并用干燥的毛笔轻轻填压，使金箔与胶水充分结合，待其干燥后，扫掉多余的部分，沥粉贴金就完成了（见图5.37和图5.38）。

图5.37　沥粉

图5.38　贴金

以上步骤完成后，还可以在画面之上刷一层胶矾水，对颜色起到固定和保护的作用，至此整幅壁画的绘制工作就完成了。

作品欣赏

图5.39所示作品《三足金乌·敦煌》运用了材料拼贴、空间表现等多种装饰技法，参考了三足金乌与敦煌壁画的元素，将中国古代神话传说与佛教文化进行融合，试图还原出壁画的绚丽多彩，以及唐朝时期各种文化和谐融合发展的繁荣。

图5.39 《三足金乌·敦煌》（作者：廖宇哲）

图5.40所示作品《少数民族少女》借鉴了金色大师克里姆特作品中的装饰元素。克里姆特的作品吸收古埃及、希腊及中世纪等艺术要素，将强调轮廓线的面和古典主义镶嵌画的平面结合起来，创造出一种独特的富有感染力的绘画样式。克里姆特是一位独具艺术个性，又有强烈民族风格的绘画大师，他曾说："只有通过艺术，不断渗透到生活中去，艺术家才能找到基础，以取得进步。"其作品中的装饰元素，强烈的民族特点值得我们学习。《少数民族少女》把花卉、风景平面化，做出剪影的效果，富有极强的装饰性，色彩对比明显，突出了少数民族女性的特点。

图5.41所示作品《观音菩萨》以宋元时期的敦煌壁画为主题，进行了创意表达，底色微微泛黄，人物造型饱满，用色上以偏灰的青绿色为主，显露出冷清之感。

图5.42所示作品《蝶恋》中的女生双眼下垂、嘴唇微张，一股风吹来，蝴蝶仿佛被女生的美貌所吸引，与粉色的花瓣一起翩翩起舞，女生的头发和裙子随风飘扬，仿佛坠入仙境般美丽。

舞乐是敦煌壁画中有独特代表性的题材之一，图5.43所示作品以人物为题材来进行表现，姿态优美，各式乐器如箜篌、琵琶、竹笙等交相辉映，将人们带进音乐的殿堂。图5.44所示作品描绘的是绿度母，据说是菩萨看到人间疾苦而滴下的一滴眼泪，"绿"是代表春天的颜色，"度"是佛教中的度化，"母"代表的是母性的厚德之道与包容心。整幅壁画构图饱满，通过打磨做旧出现特殊的肌理效果，线条流畅、自然，整体色调清新淡雅。

图5.45截取自莫高窟第220窟南壁的《西方净土变》，画中人物为西方三圣中的观世音菩萨。人物面部、手部及身体部分的变色是此幅壁画中最精彩的部分，是通过打磨掉壁画最上

层的白色,透出下层底色的方式做出的,最后再勾出白色的轮廓线。背景以较浅的青绿色为主,对比强烈,更好地突出了主体。图5.46所示为《金刚经变菩萨》,此幅作品整体性强,通过点染的技法画出壁画斑驳的感觉,线条很好地勾勒出人物的身姿,体态优美、用色自然,体现出泥板壁画厚重、稳定的质感。

图5.40 《少数民族少女》(作者:周肖舒)

图5.41 《观音菩萨》(作者:蒲瑾婧)

图5.42 《蝶恋》(作者:邹依诺)

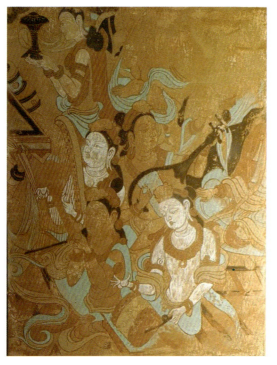
图5.43 《圣妙乐》（作者：卢婷婷）

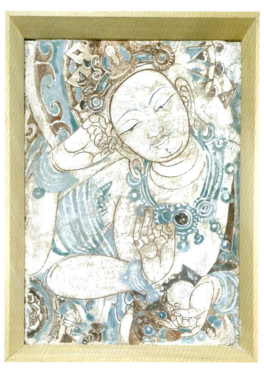
图5.44 《绿度母》（作者：陈雁）

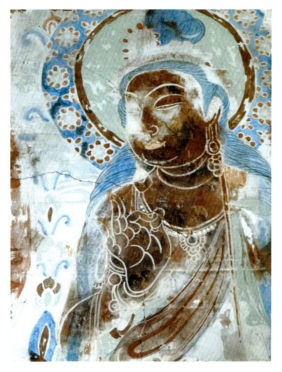
图5.45 《观音菩萨》（作者：郑方）

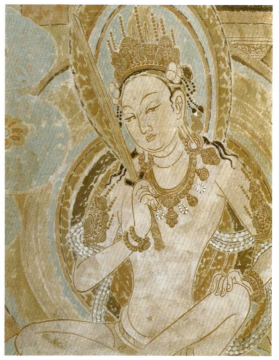
图5.46 《金刚经变菩萨》（作者：曹莉嘉）

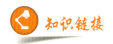 知识链接

埃及壁画

古埃及是人类文明的摇篮之一,现存古埃及壁画绝大多数都是墓室壁画,在表现形式上具有独特的艺术风格。它严格按照一定的程式、法则来进行创作,即横带状的排列结构,大多采用侧面造型,追求平面的排列效果和画面的叙述性,构图饱满、分布均匀,写实和变形相结合,象形文字和图像并用,如图5.47所示。

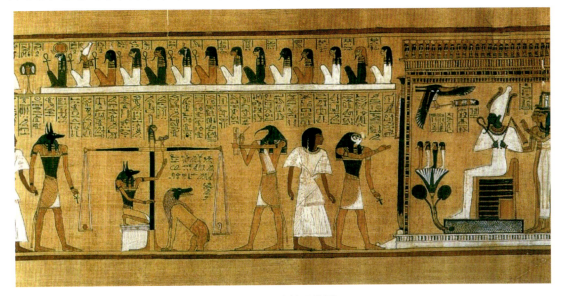

图5.47 古埃及壁画

古埃及大致可分为古王国时期、中王国时期和新王国时期。古王国时期确立了以法老为首的专制政体,大规模兴修金字塔,壁画主要分布在金字塔周围的墓室中,且多为浮雕壁画,其中最为出名的是古埃及大臣"提"墓中挖掘出的《狩猎河马》(见图5.48)和《踏种的山羊与渡河的牛群》(见图5.49)浮雕彩绘壁画。

中王国时期壁画大多采用彩绘壁画的形式。这个时期金字塔墓不再流行,代之而起的是岩窟墓,再加上彩绘壁画比雕刻制作方便、造价低廉,因此逐渐流行起来。这个时期的彩绘壁画大多是在涂满灰泥的岩壁上进行绘制的,其中贝尼哈桑王子墓壁画是中王国时期最有代表性的壁画作品(见图5.50),画上描绘的是两个奴隶正在喂养两只羚

图5.48 《狩猎河马》

羊。羚羊在当时是王子的象征标记,两组人羊一蹲一立,画出了前后的空间关系,人与羊之间洋溢着一股亲昵之情,很有生活气息。

图5.49 《踏种的山羊与渡河的牛群》

图5.50 《饲养羚羊》

新王国时期经济繁荣,美术发展也进入黄金时期,尤其是公元前14世纪的宗教改革使艺术摆脱了传统程式的束缚,出现了更自由更生动的形象和题材,如图5.51所示。

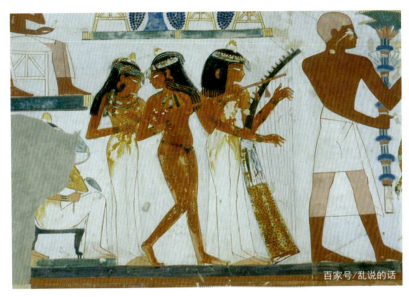

图5.51 纳赫特墓壁画《三个女乐师》

古埃及壁画最大的特点是采用程式化处理，富有极强的装饰性和艺术性，令后人赞叹不已。

专题研究

装裱艺术

装裱是指在纸绢背面托纸，并在四周镶边的方法来平整和保护书画作品。在纸或绢上所作的书画，着墨上色后往往会带有褶皱或折痕，经过托裱后，使作品平贴在纸上，再配以相应的绫绢装饰，能够增添作品的装饰性和整体效果。书画装裱也是一门艺术。古人云，三分画七分裱，足可见装裱之重要。

书画装裱在中国有着悠久的历史，战国时期的帛画《人物龙凤图》和《人物御龙图》（见图5.52和图5.53）的上端，就装有扁形竹条，上系有棕色丝绳，属于最早的带有装裱的绘画作品。

湖南长沙马王堆汉墓出土的西汉时期T字形帛画，顶端横裹着一根竹条，竹条上系有麻绳，可以悬挂在墙上。帛画的四个边角还有麻线织成的绦带，整幅帛画色彩绚丽，构图饱满，具有极强的艺术性和装饰效果（见图5.54）。

根据文字记载，"南朝史官范晔，略精装裱"，这是第一个被记录在文史中的裱画人，装裱形式以手卷为主。

唐朝时期书画颇受重视，装裱技术也得到了进一步的发展，出现了以织锦作为裱料的装裱形式，随着山水画的兴起和书籍装帧的发展，又出现了立轴和册页的装裱形式。到了北宋时期，宋徽宗设立翰林书画院，将绘画纳入科举考试中，书画艺术得到皇家的大力倡导，书画装裱技术随之达到顶峰，形成了著名的"宣和裱"的装裱形式（见图5.55），装裱艺术也

逐渐传入民间。到了明清时期，素雅风的文人画兴起，出现了著名的"吴装"，裱料轻柔，配色也多以浅色素绢为主。

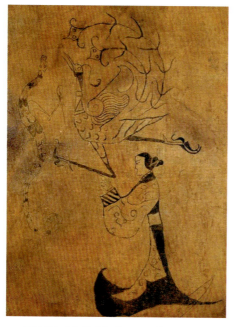

图5.52 《人物龙凤图》（战国时期）

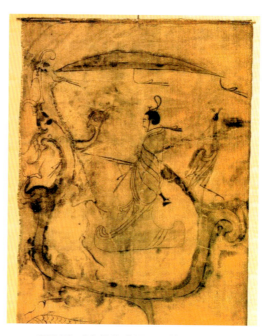

图5.53 《人物御龙图》（战国时期）

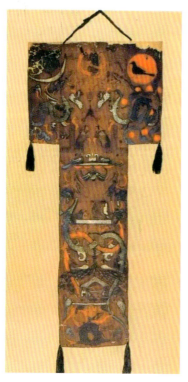

图5.54 马王堆一号墓T字形帛画

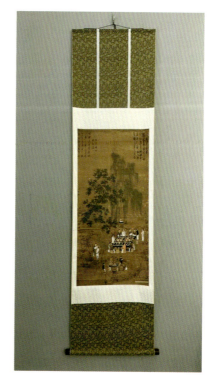

图5.55 北宋"宣和裱"

新中国成立以后,书画装裱行业迎来新的发展时期,故宫博物院、国家博物馆等文物保护单位开始了大量的书画装裱和修复工作,专门从事装裱行业的手工艺人也不断增加,很多高校也开设了书画装裱与修复的专业,装裱艺术也得到了人们更多的关注。

中国的书画装裱艺术时至今日已有两千多年的历史,随着时代的发展,装裱艺术在工艺和用料方面也有了不小的变化和更新,出现了更为快速的机器装裱方式,书画装裱艺术正在传统与现代科技相结合的道路上前进。

1. 制作泥板壁画基底。
2. 提取敦煌壁画元素进行创意临摹。

参 考 文 献

[1] 韩晓梅，张全. 插画创意设计[M]. 北京：中国建筑工业出版社，2013.
[2] 袁曼玲. 理论·创作·应用：插画艺术与设计[M]. 北京：中国书籍出版社，2015.
[3] 孙薇，朱磊，田园. 壁画设计[M]. 北京：清华大学出版社，2015.
[4] 张洪波，杨淑云. 装饰画[M]. 重庆：重庆大学出版社，2023.
[5] 田罡，吴芳. 装饰画[M]. 南京：河海大学出版社，2018.
[6] 萨博·玛格达. 壁画[M]. 广州：花城出版社，2018.
[7] 杨淑云. 装饰画[M]. 重庆：重庆大学出版社，2023.